創意表現技法

陸定邦 ・ 楊彩玲 著

全華圖書股份有限公司

創意表現技法

陸定邦、楊彩玲 / 著

作者自序

自筆者回到大學任教之後才發現，原來在國外頗受重視之教科書寫作工作，在國內學術界竟是如此地不受到重視與鼓勵。長期依賴外文期刊或翻譯圖書之結果，雖或可在理論工具和技術觀念上追隨國際腳步，但卻難以趕上或超越國際發展，更遑論領導專業發展。

囫圇植入外國設計思想之後果是，本土設計知識之累積、擴散和發展速度遲緩，理論基礎難以紮實建立，研究議題不易突破既有框架，理論研究與實務應用漸行漸遠。

在新降臨的知識經濟時代中，要先能夠有系統地累積經驗或知識，才能發展或創造新的知識；適切導入設計方法之後，知識的應用才能發展出經濟價值和策略效用。教科書寫作除具有系統整理和累積知識之功用外，尚具有擴散、利用及發展知識經濟之時代意義。

有鑑於此，遂有在學業告一段落之後，開始撰寫一系列設計用書之念頭。期在若干年後，能完成工業設計學科專業基礎相關之一系列書籍，為本土設計理論奠定些許根基。

以往的教科書撰寫方式，常被視為剪刀與漿糊的傑作。新書的寫作，須往創意與新思維的方向努力，要加入不同的立論觀點，或提出新的觀念見解，或舉出符合時代之需求範例。截至目前為止，已累積近十年的表現技法教學經驗，以前未能參透的曲面鏡射原理，已約略領悟二三並具體化為學術論文，到了將經驗化為知識的時候。這本書具有宣示的意味，揭示系列寫作工作之啟動，以及筆者對傳統設計工具和基礎設計知識的重視、研究和創新。

緒論

　　工業（產品）設計是一種整合科技與人文的科學或藝術，也是一門以創意開發為主的技術或知識。整合首重溝通表達，創意實現也需透過適當傳達方法，方能分工合作，有效控制品質與效能。因此，溝通工具和表達技巧的學習，便成為設計師或學習設計科學者，所不可或缺的基本技能。創意是構想的原點，是表現的對象，也是設計之核心，故以「創意表現技法」為書名，期使讀者在閱讀和練習所授知識與技術之後，能對設計核心能力——創造力——之瞭解、體會、掌握和開發有所助益。

　　表現圖是設計開發過程中，用以檢討產品創意構想或外觀品質最簡單、快速、經濟的一種方式。本書旨在介紹各種不同的創意表現方式，針對圖形傳達所需之理論、工具、觀念和技巧，做儘可能詳盡的解說示範，其目的在使讀者能夠自行閱讀練習，達到自修學習之效。因此，在撰寫之前，特別訂定內容規範。首先，本書應該是一本內容豐富、理論與實務並重的教學用書，所以理論解說和圖例示範，須有相當程度的對照關係及系統性。

　　其次，考量應用美術或設計科系學生之學習偏好，文字敘述應予精簡，圖例解說適量增加。再者，期望本書亦能為職業設計師所參考使用，所以避免參用市售書籍之說明圖例，期能達到圖例種類多樣化、圖例內容豐富化，以及圖例構想具積極參考價值等多元目標。

　　最後，本書蒐錄筆者和過去六年所教授學生之作品圖例，可將本書視為多年教學工作之驗證工具或個人作品集看待，主要分為二部份：學生作品之圖例部份，可做為學生作業及格與否或效法目標的參考標準；筆者作品之圖例部份，幾乎都是一個小時左右的隨堂示範，包括題目訂定、創意發展、造形構圖、繪圖解說，一直到背景製作的完整程序解說示範，雖然不甚準確精緻，但確有激勵學生創新和自我要求提昇之正面作用。

本書撰寫方式之特色主要有三：

一、以教學研究的角度與方式，探討創意表現或表現技法課程之教學方法、步驟，以及必要的知識、觀念和技能，加入新的理論方法和觀念見解，例如曲面鏡射原理、透視錯誤檢測方法、基本學習心態，以及身體支撐點和軸心位置之繪圖人因概念等，使設計初學者能具備良好的入門基礎。

二、以視感分析之方法和理論來傳授正確的透視觀念和表現技法知能，讓繪圖者先瞭解看圖者的觀察方式和重點，然後再循其視感重點，表現或傳達必要的視覺資訊。

三、強調創意草圖之重要性，並做詳盡的觀念傳輸和技法引導。草圖是正式圖面的前身，爲學習設計者所必備的設計工具或造形語言。設計師的草圖繪製功夫愈紮實，造形發展所受到的限制便愈少。因此，建議有心從事造形設計工作的讀者，勤加練習。

　　本書共分七章，大致按照創意構想圖繪製之主要階段步驟架構，盡可能地做詳盡的分析說明，期使讀者能夠循序漸進地認識與練習相關之表現原理和技法。此種章節的安排方式，亦提供一良好的前後文對照關係，使讀者能夠自我測知學習過程的障礙點與目前程度，以便加強練習己所不足之處。以下就各章順序，做摘要說明：

第一章「創意表現的方法類型」

在介紹創意構想之各種表現方式，包括文字、圖表、圖形、模型和電腦模擬等，其目的在指出創意表現方法之多元性並分析各種方法之優點。

第二章「創意表現之圖形種類」

針對圖形表現方法，展示各種不同的創意表現圖形，其用意在使讀者不同圖形之功能作用，有一整體性的認識與瞭解。創意表達方式的選擇關係著表現圖形的選擇，亦關係著表現圖繪製所將投入之時間、金錢和精力的成本與效用。

第三章「透視圖學之基本原理」

說明表現圖繪製之理論基礎。唯有充分掌握構圖之 有傳達構想重點、縮短繪圖時間，並減少錯誤或誤解之發生機率。表現的成功與否，其實在構圖時候就已經決定，盼學子愼乎始。

第四章「工具、觀念與基本練習」

強調學習之基本心態和規矩，並以常用之筆紙特性分析爲主軸，點介紹常用之著色方法及其在幾何造形上的立體化表現應用。所的造形變化都可以被解構成幾何造形組合，本章可視爲繪圖技術基本功夫，請讀者多加練習。

第五章「基本表現技法」

以非透明體爲例，將創意表現之程序予以公式化、口訣化整理，使讀者能對繪圖步驟有一整體性之觀念架構。在此觀念架構之下扼要說明七種常用之表現技法，以及創意草圖之六大表現要點。

第六章「常用材質表現技法」

選擇九種常見的產品材質做詳細的技法介紹，重點放在不同材質感上的差異分析與比較，如反光性、透光性、屈光度、表面光滑等，以及說明差異材質彼此之間，在材料特性上和製造程序中，視感所造成的可能影響。

第七章「背景製作的方法」

介紹不同的背景表現方式和製作方法，使表現圖更富生命力與力。本書將其視爲和材質表現同等重要的表現技法討論，提供讀最佳和最多的背景參考和選擇。

1 創意表現的方法類型

文字敘述
圖表說明
圖形傳達
電腦模擬
模型表現

　　「創意」、「遊戲」、「美感」、「人性」，乃未來產品設計之主要發展方向。要先能夠產出具關鍵附加價值的創意產品，方有可能在商業競技場上取得有利位置，主導產業、產品與市場之發展演進。四者之中，又以「創意」最為重要。在創意的基礎之上，遊戲的使用情境方得以產生意義，美感的價值意義方得以引起共鳴，產品的人性便利方得以更上層樓。此外，「知識經濟」的核心在創新，創新的實踐靠設計，設計的依據在創意，創意就是創新的原點。

　　市場競爭持續提昇，促使新產品不斷改良開發，產品功能日益精進，技術發展日趨複雜，創新活動於是要靠團隊分工，方能成就其效。若新產品創意未能加以適切表達，合作共識便難取得，分工規畫則無法有效運作。然而，創意在發現之初，常以模糊的概念形式出現，因此需要運用適當之溝通或傳達方法予以具體呈現。創意的表現方式，就媒介性質區分，可概分為文字敘述、圖表說明、圖形傳達、電腦模擬，以及模型表現等五大表現方法類型。

以上類型表現方法各有優缺點，宜視時機、情況、條件及對象做最佳選擇使用。文字敘述的表現方法，在無形之觀念傳達上，具有方便溝通的好處，但卻無法有效說明有形物體或動作流程方面之完整資訊。常用於理論闡述或分析說明的簡易圖表形式，雖可透過觀念或概念模型之建構，對動作或流程資訊加以詳細介紹，但仍短缺對有形物體之描述功能。

圖形傳達之重點在「形」的視覺陳述，但僅限於平面表達，難以包含全部關鍵資訊。模型表現雖可加入觸覺和立體傳達，但相對而言，所費不貲，耗時甚多，且常有學習者個人在工具上、技巧上，以及應用上的限制或困難。

電腦模擬方法已被視為理想與廣泛應用之表現媒介，但是對於無重複性或高創新性的創意構想表達而言，例如：新產品設計提案或十年後之創新交通工具設計，在初期創意發想階段中，電腦不但曠日費時，且常受限於軟體工具，而有被迫放棄理想造形之情況發生。換言之，造形之思考原點，若以電腦為主要造形工具，是從幾何形狀的局部拼湊，而非物體應有形狀之整體佈局開始，請勿掉入「電腦萬能」的迷思！

筆者教學多年的經驗顯示，過度依賴電腦工具，確實不利立體思考能力的培養，此點對於初學者尤然。若以實物素描（美術基礎教育以眼手協調為主之圖形繪製訓練）和預想表現（設計基礎教育運用透視圖法之推理表現訓練）來做比喻，電腦之功效較接近於前者，而後者才是造形教育核心。

就設計教育造形訓練之立體思考而言，圖形傳達仍為設計初學者之入門基礎，乃學習「用腦去看」、「用想像力去設計」、「用理性去做造形」的基本工具，為本書主要之論述對象。圖形傳達方法可以作為設計者本身在造形發展、記錄和傳達之簡便工具，亦可為設計者與其他共同工作者（包括顧客、客戶、工程師、專案經理等）之即時溝通媒介。

在電腦工具尚未普及之前，精描圖或產品預想圖之繪製技術，為職業設計師所不能或缺的生存工具。然而，隨著環境背景變遷，草圖或構想圖之繪製能力取而代之，成為關鍵技能，常被視為設計師造形發展或創意表達之基本能力指標。雖然徒手表達之用途較以往有限，但卻在設計科系學生一生中的二個關鍵時段上，扮演著重要的工具角色：設計相關系所之入學考試，以及應徵設計師工作之求職考試。前者關係著學術成就之成長，後者關係著職業生涯之開啟。有志學習設計技術者，除要重視創意開發之基本知能之外，還要注意創意構想之表現技法，尤其是創意草圖或初步構想圖之表現技能，此即為本書之焦點所在。

以文字敘述為主之表現方法

1「創意」概念 / 陸定邦
2「創意原點」概念 / 陸定邦

以同音字之綜合概念表達「創意」之具體意含：
創異、創義、創藝、創議、創益、創憶、創疫、創裔。
所謂「創異」乃創造新的事物觀念；
所謂「創義」乃創造新的物件定義；
所謂「創藝」乃創造新的工藝技術；
所謂「創議」乃創造新的議題焦點；
所謂「創益」乃創造新的利益價值；
所謂「創憶」乃創造新的經驗記憶；
所謂「創疫」乃創造新的流行風尚；
所謂「創裔」乃創造新的歷史傳承。

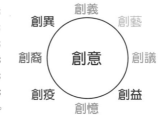

1

所謂好的「創意原點」是：
好「笑」的：因為不會有人想要那麼做，無競爭對手。
好「酵」的：如果可衍生更具利潤空間之周邊產品。
好「肖」的：具正面意義、能提昇企業形象及獲利能力。
好「效」的：有方便實現、提昇效能、節省成本等好處。
好「傲」的：備有產業領先指標意義之策略功能。

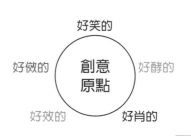

2

以圖表說明為主之表現方法

1「空間腳印」 / 陸定邦
2「時間腳印」 / 陸定邦

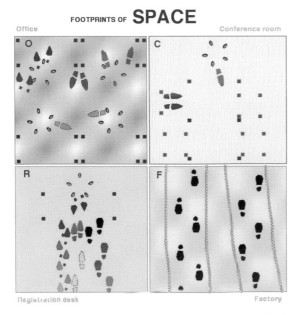

FOOTPRINTS OF SPACE

1

FOOTPRINTS OF TIME

2

以圖形傳達為主之表現方法

1「手錶」學生作品／林家如
2「殺蟲劑噴罐」／陸定邦

以電腦模擬為主之表現方法

1「汽車」學生作品／湯瑞珺
2「手錶」學生作品／陳玉臻

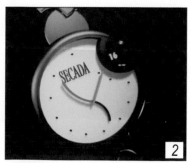

以模型表現為主之表現方法

1 發泡材草模「攝影機」
　學生作品 / 林正偉
2 紙黏土草模「遙控器」
　學生作品 / 林正偉
3 香皂草模「包裝容器」
　學生作品 / 鍾佳娥
4 紙模型板草模「螢幕」
　學生作品 / 陳柏仁
5 發泡材草模「答錄機」
　學生作品 / 陳柏仁
6 發泡材模型「吸塵器」
　學生作品 / 楊博如
7 發泡材模型「攝影機」
　學生作品 / 林正偉

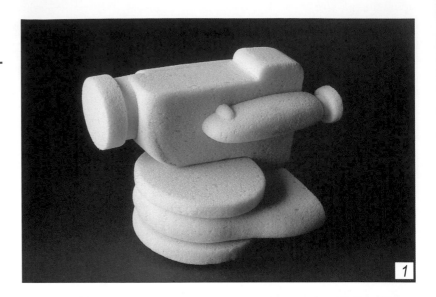

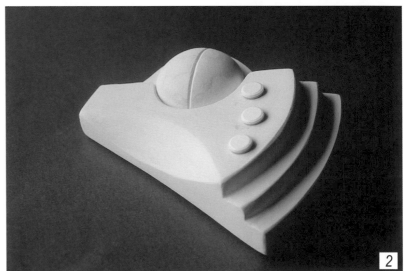

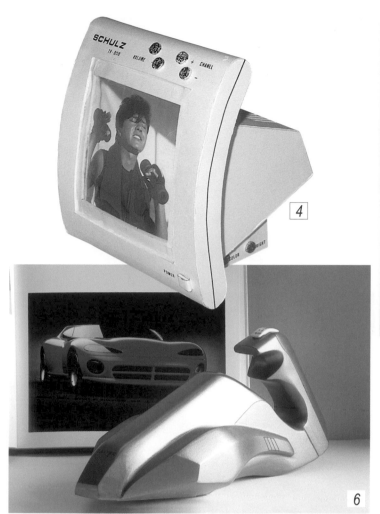

4

5

6

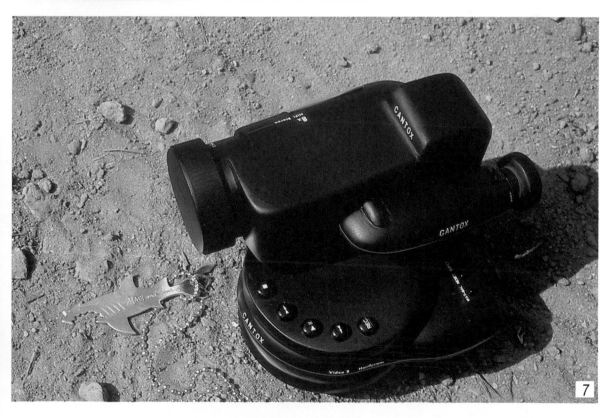

7

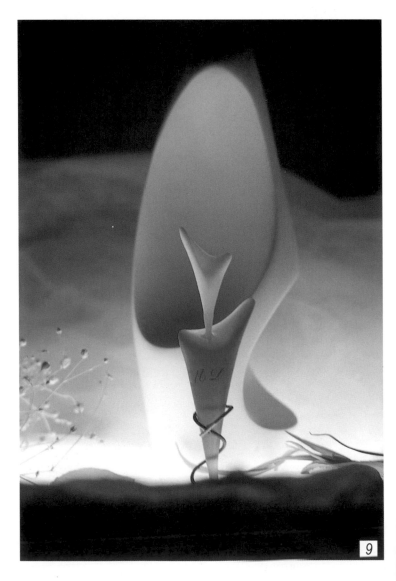

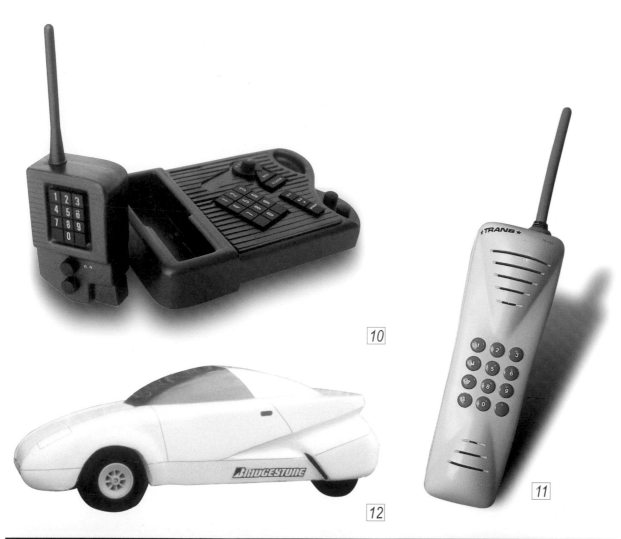

10

11

12

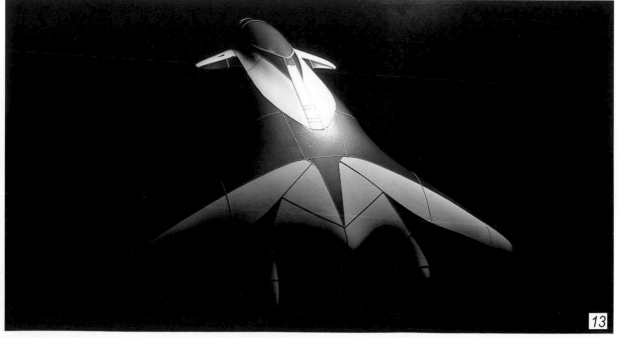

13

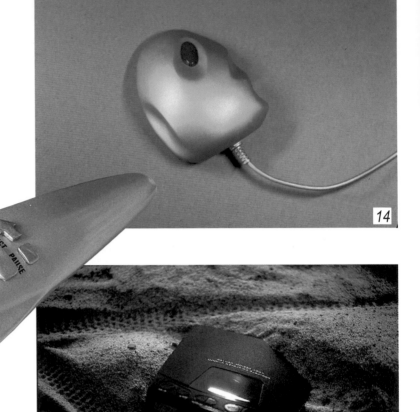

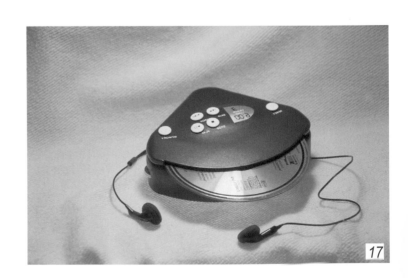

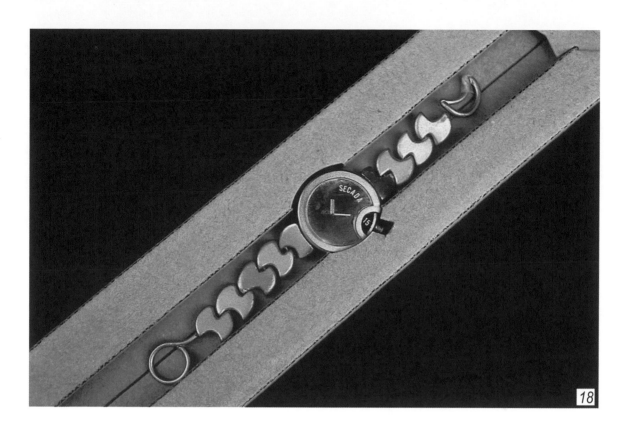

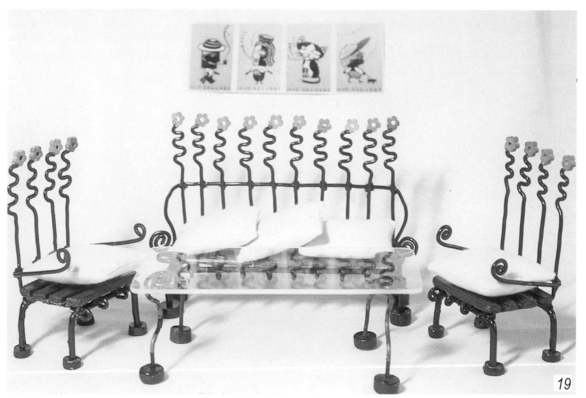

2 創意表現之圖形種類

以色彩區分之表現圖
以畫具區分之表現圖
以視角區分之表現圖
以消失點數區分之表現圖
以精細程度區分之表現圖
以表現目的區分之表現圖

根據國際工業設計社團協會 (International Council of Societies of Industrial Design,ICSID) 為工業設計所下的定義，工業設計師的主要任務「在決定工業產品的真正品質，俾達到生產者和消費者均表滿意之程度」。

產品功能方面的品質，可憑藉工程師的實驗數據和分析圖表來加以評估改良；產品操作方式的適當與否，可根據人因工程師的統計分析和規範原則來進行檢討修正；產品外觀的品質高低，多只能藉著圖形表現和比例模型的討論比較來加以發展改善。

創意的明確表示，須靠適當的溝通技巧。溝通是人類生活和工作所不可或缺之重要活動，其方式眾多，應視溝通對象和目的來決定適合採用之溝通形式或管道。

「一幅圖勝過千言萬語」，但同樣的一幅圖，卻可能會因分類觀點之差別，而有可能被歸類成不同的表現圖型。創意表現之圖形種類，可概分為以下六大類：

- 以色彩來分：黑白圖、反白圖、單色圖、彩色圖等。

- 以畫具來分：(色)鉛筆圖、簽字筆圖、針筆圖、麥克筆圖、水彩圖、粉彩圖、拼貼圖、噴染圖等。

- 以視角來分：平面圖、三面圖、透視圖、鳥瞰圖、蟲視圖等。

- 以消失點數來分：平行透視、一點透視圖、二點透視圖、三點透視圖等。

- 以精細程度來分：輪廓線條圖、造形示意圖、構想示意圖、預想精描圖等。

- 以表現目的來分：外觀示意圖、功能示意圖、結構示意圖、組裝示意圖等。

以上表現圖型，各有其優缺點，設計師宜在不同的產品發展時機和工具技術條件下，彈性選用合適之表現圖型來表達、溝通和記錄創意構想。例如，為求快速記錄構想，可用黑白圖、反白圖、單色圖、鉛筆圖、簽字筆圖、平面圖、三面圖、造形示意圖、線條輪廓圖等方法；為有效表現情境與產品之關係，可採用拼貼圖、一點、二點或三點透視圖、鳥瞰圖、蟲視圖等方式為之；若受限於手邊畫具時，可用鉛筆圖、簽字筆圖、黑白圖、單色圖、線條輪廓圖等簡單形式表現；為顯示產品內部構件之關係，可藉爆炸圖、剖視圖、透明圖、破碎圖等圖法表現之。

「螃蟹」學生作品／陳學嶢

以色彩區分之表現圖

1 反白圖
　「玻璃蘋果」學生作品／郭美慧
2 單色圖
　「玻璃獅子」學生作品／楊岳
3 黑白圖
　「玻璃杯」學生作品／曾文琦
4 彩色圖
　「玻璃酒瓶」學生作品／林正偉

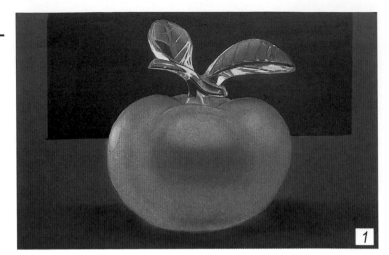

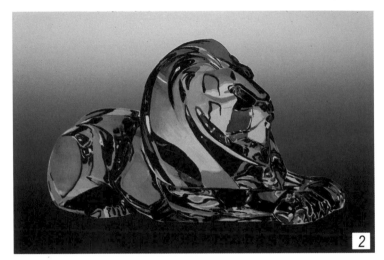

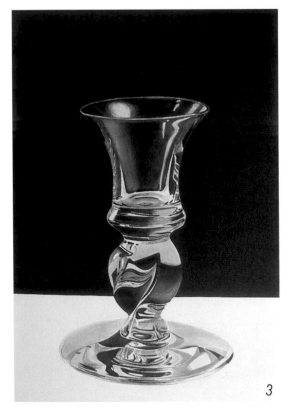

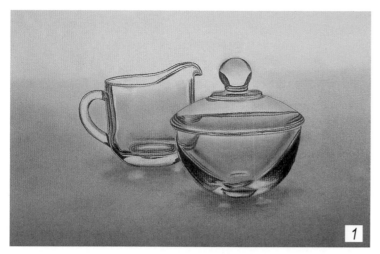

以畫具區分之表現圖

1 鉛筆圖
 「玻璃器皿」學生作品 / 李岱蓉
2 簽字筆圖
 「蜜蜂」學生作品 / 王秀娟
3 色鉛筆圖
 「花草」學生作品 / 許曉禾

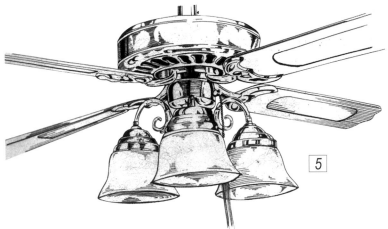

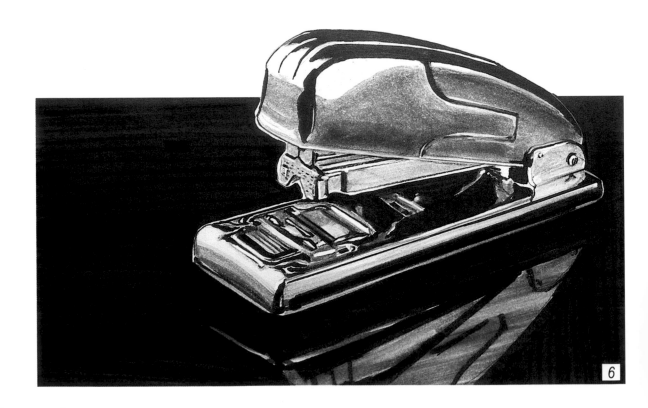

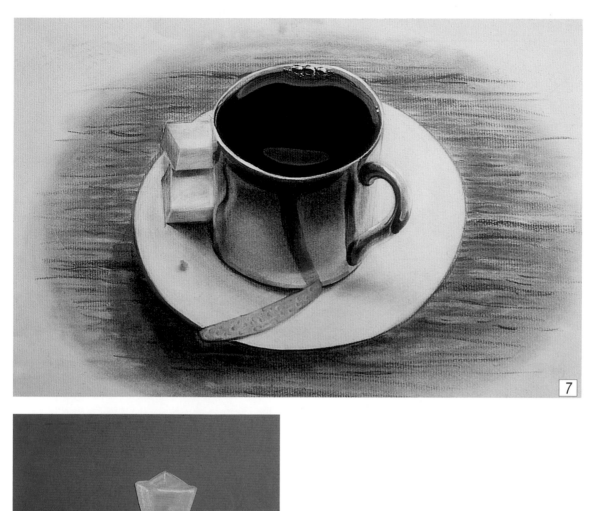

7

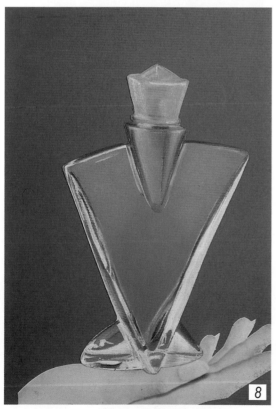

8

9

以視角區分之表現圖

1 平面圖
　「手錶」學生作品 / 王聖涵
2 三面圖
　「摩托車」學生作品 / 蕭福財
3 透視圖
　「磨豆機」學生作品 / 龔青雲
4 蟲視圖
　「壺」學生作品 / 林純雅
5 鳥瞰圖
　「音響喇叭」學生作品 / 丁健民

3

4

5

25

以消失點數區分之表現圖

1　平行透視圖
　「汽車」學生作品／蕭浚垠
2　一點透視圖
　「汽車內裝」學生作品／蕭銘楷
3　二點透視圖
　「汽車」學生作品／林建宏
4　三點透視圖
　「汽車」學生作品／吳俊廷

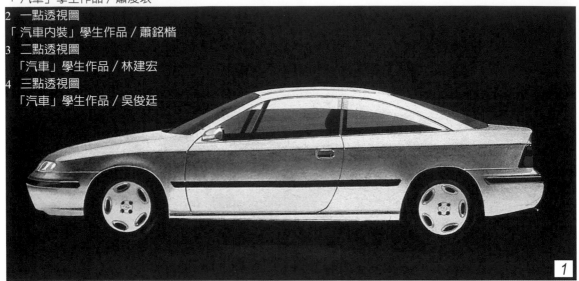

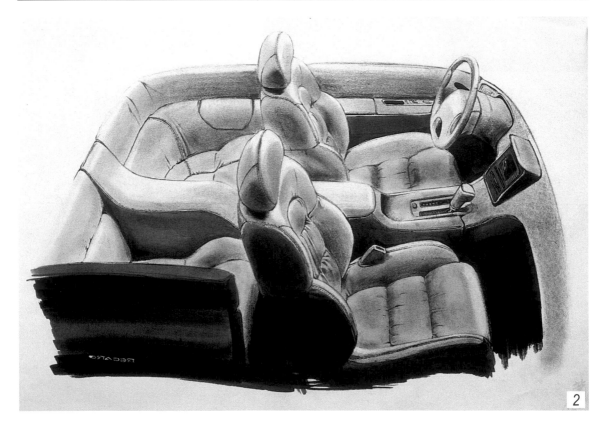

PROWLER

3

4

以精細程度區分之表現圖

1 輪廓線條圖
　「數位相機」／陸定邦
2 造形示意圖
　「數位相機」／陸定邦
3 構想示意圖
　「數位相機」／陸定邦
4 預想精描圖
　「數位相機」／陸定邦

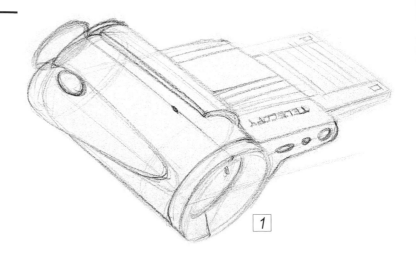

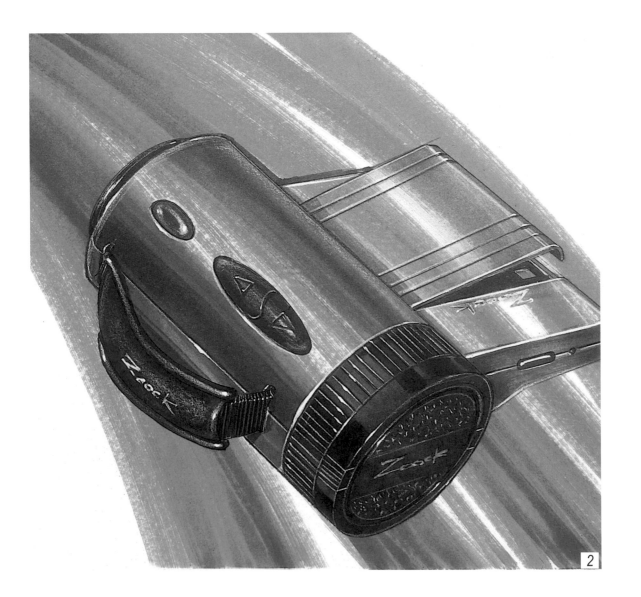

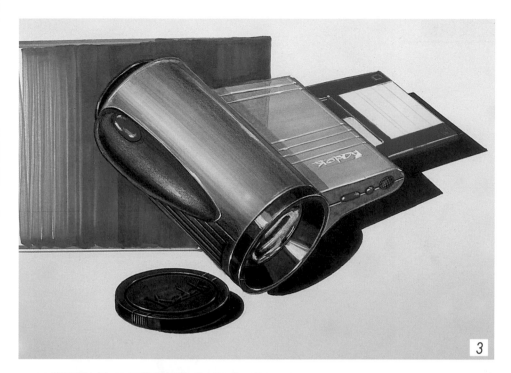

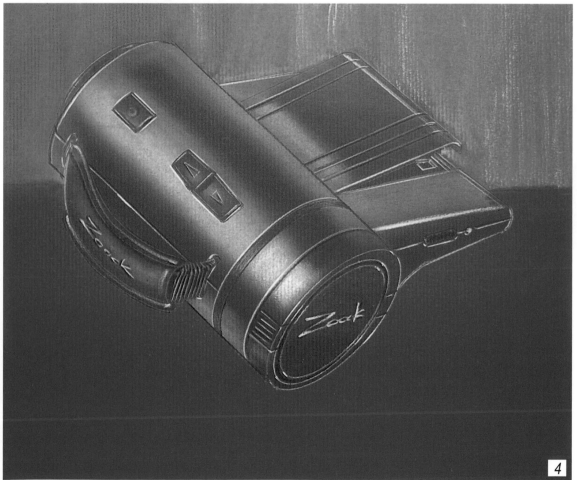

以表現目的區分之表現圖

1 外觀造形導向
　「機車」學生作品／陳玉臻
2 局部造形導向
　「手錶」（放大圖）
　學生作品／張仲夫
3 材質表現導向
　「望遠鏡」學生作品／薛承甫
4 整體造形導向
　「旅行箱」（輪廓圖）／陸定邦
5 操作說明導向
　「水龍頭」學生作品／王秀娟
6 採用情境導向
　「筆袋」學生作品／馬仲宏
7 功能介紹導向
　「圓規」學生作品／陳宛君

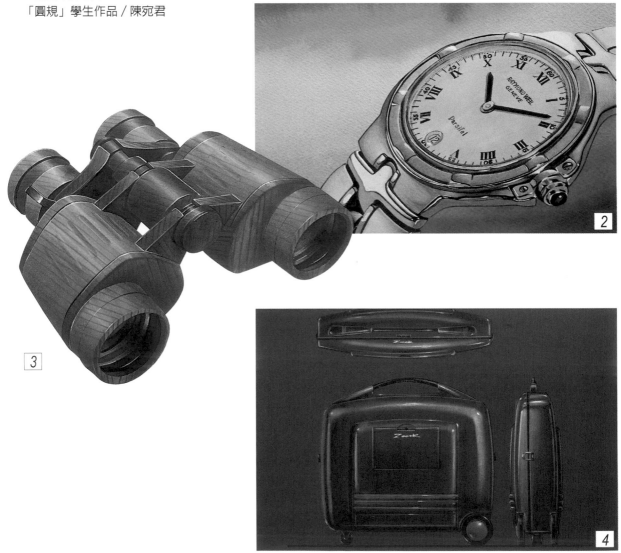

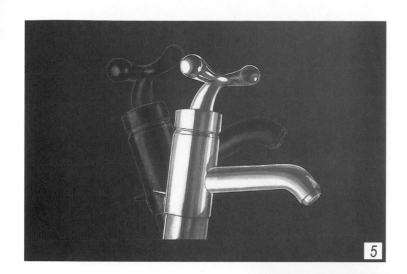

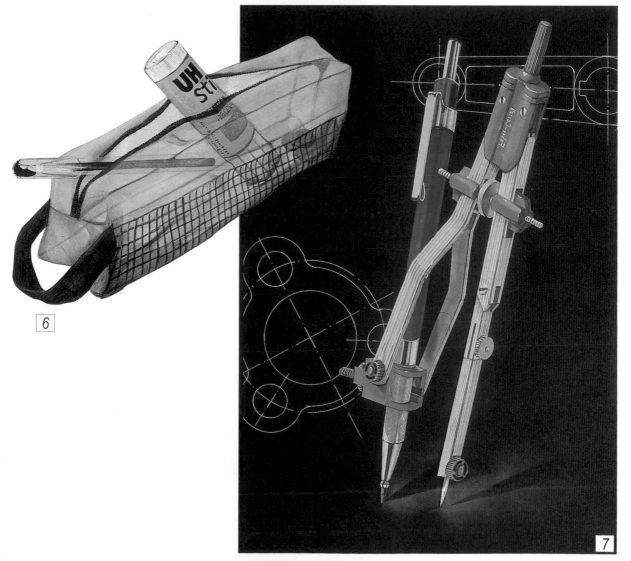

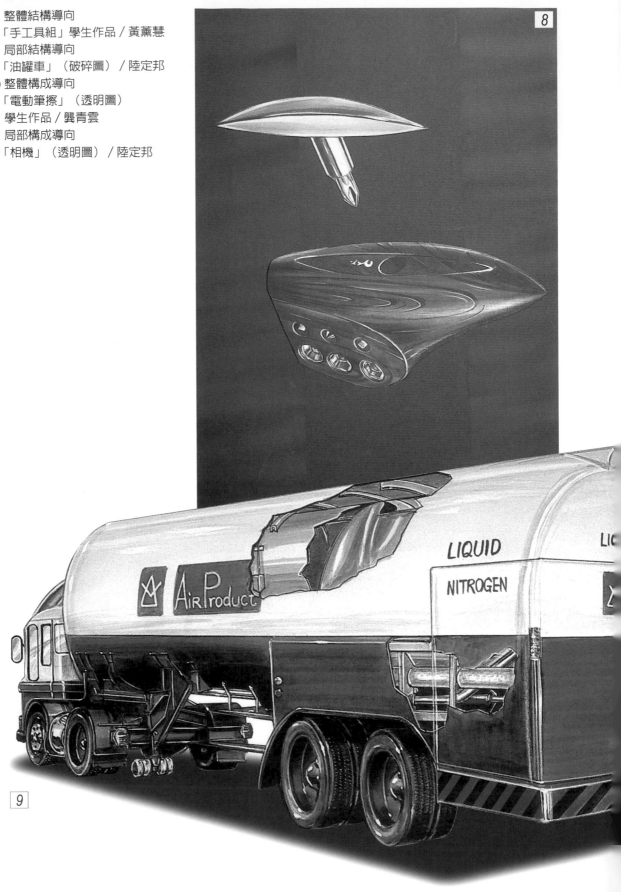

32

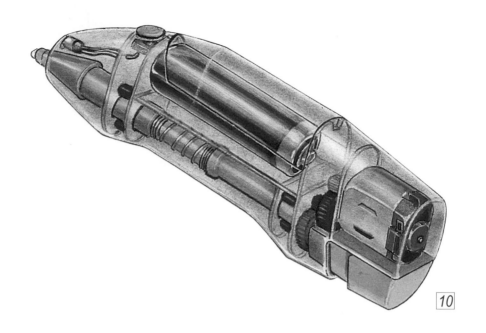

10

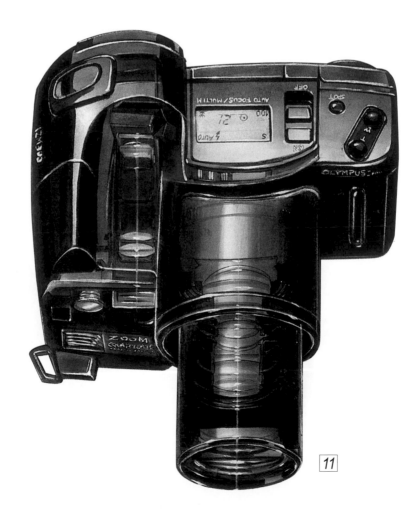

11

12 對照比較導向
　「汽車座椅」（剖視圖）／陸定邦
13 個別關係導向
　「玩具機車」（爆炸圖）
　學生作品／王加達

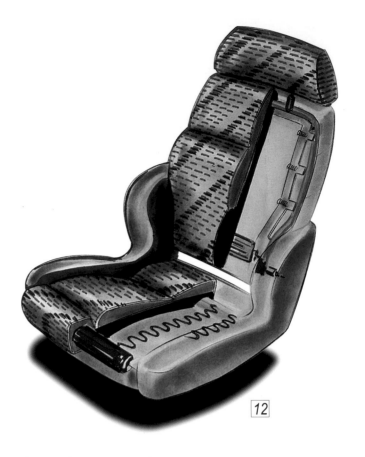

12

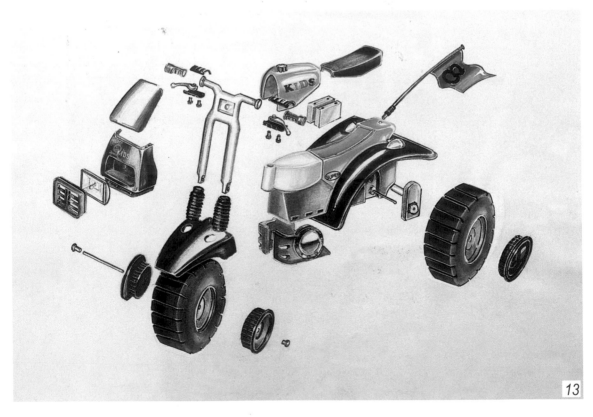

13

在傳統產品設計之構想發展程序中，設計師多在設計調查分析、可行方案確定之後，方才進入實質的構想發展階段。通常，設計師會各自根據所得設計理念和規範，做水平式的構想發展，繪製許多縮小比例、造形元素或其組合差異較大的構想草圖。接著，設計師將主動從眾多構想草圖之中，篩選出少數最可行方案，然後和其他設計師或設計主管討論，進而挑選出最可行的設計方向。在獲得具共識草案方向之基礎上，設計師於是著手進行垂直式的構想發展，繪製較精緻的構想表現圖並比較些許曲線或功能排列差異的設計效果。迨垂直發展成熟之後，則進一步繪製能精確表現新產品材質、細節等之精密構想描寫圖或產品預想圖。為討論方便起見，將屬水平構想發展階段之設計程序或流程，簡稱為「前段流程」，屬垂直構想發展階段者，簡稱為「後段流程」。

以往學習徒手繪製表現圖的主要動機，在藉精密描寫圖展示和檢討有關產品最終操作模式、整體形狀、表面質感、色彩搭配等設計構成元素之可行性和適用性，以降低產品開發風險。然而，在電腦工具快速發展或設計自動化潮流下，許多後段流程工作，例如精描圖和工程圖的繪製、模型與原型的製作、測試與修正等工作，已逐漸被電腦技術所取代。

雖然電腦具有如此巨大能力，但對許多屬於設計前程部份之關鍵工作，例如創意方向開發、設計規範訂定、水平構想發展等，卻始終存有盲點或短處，無法有效模擬人類的創造思考行為或設計發展模式，對於一直沒有定論的美感評斷更是如此。因此，設計師仍必須熟練屬前段流程之傳統設計圖法，而手繪構想草圖便是其中重點之一。

根據筆者教授表現技法及產品設計課程多年的經驗所得，學生之所以在造形發展上難以突破、在面對新創產品造形表現圖面繪製時之不知所措等情況發生的最主要原因，除了不熟悉基本透視原理之外，就是疏於練習最基本的構想草圖。原理是練習的基礎，將於第三章「透視圖學之基本原理」中加以詳細介紹；練習所需之方法，將於第四章「工具、觀念與基本技法」和第五章「基本表現技法」中詳加說明。

3 透視圖學之基本原理

基本透視原理
簡易透視圖法
圓與曲線透視原理
光與陰影透視
鏡射與反光透視

　　文藝復興時代著名建築家布拉曼帖（Bramante de Urbino）在聖彼得路寺院建築計劃中提出類似一點透視之建築預想圖，透視圖法正式成爲設計工具。

　　追溯透視圖學的發展歷史，義大利數學家蒙迪（Guidobaldo del Monte, 1545-1607）開始有系統地研究透視圖學，而今日所用之透視圖法大致於十八世紀末完成，先是用於建築，工業革命之後，工程師也常以透視圖法來表現所設計機械之完成預想圖。二十世紀初，工業設計的專業地位在歐洲得到認可與確定，但產品預想圖或透視圖法的廣泛使用，則是在第二次世界大戰之後的美國。當時使用之透視圖法仍沿用建築透視圖法，但深奧之建築透視法非但不易瞭解且常有不適合產品圖繪製之處。直到1956年，當時爲身伊利諾理工學院設計學院主任之達布令 (Jay. Doblin) 教授所寫的「Perspective: a new system for designers」一書出版後，才確立了專屬產品設計的透視圖法，今日世界各國工業設計師所使用之產品預想圖，幾乎都受其影響。（蕭本龍，1974）

基本透視原理

　　所謂「透視圖」(Perspective drawing) 是將三度空間的物體，加上對物體本身與所存在空間的想像，表現在二度空間的平面上。透視的概念是如何形成的呢？簡言之，假設眼睛透過一個假想畫面觀察某物體或空間，此物體上之各點與眼睛的連線為假想畫面所截斷，將截斷各點連結起來，即形成此物體之透視。在進一步介紹透視原理前，應先對透視圖法之常用名詞有所認識，包括：

- 畫面 (picture plan, PP)：用以截斷視點與物體連線的假想平面，該平面與地平面垂直。
- 畫面線 (picture line, PL)：畫面在上視圖中所形成的概念直線。
- 消失點 (vanishing point, VP)：與視線平行的諸線條，在無窮遠處交集之點。二點透視圖法中，分左消失點 (VPL) 與右消失點 (VPR)。
- 視點 (eye point, E)：表示眼睛所在位置的點。
- 視平線 (horizontal line, HL)：眼睛高度線，也是畫面上視點和消失點移動的軌跡。
- 視心點 (center of vision, CV)：視線和畫面垂直相交之點。
- 足線 (foot line, FL)：物體與視點在地面投影點的連線。
- 足點 (foot point, FP)：足線穿過畫面的位置點。
- 基線 (ground line, GL)：地平面和畫面相交的線。

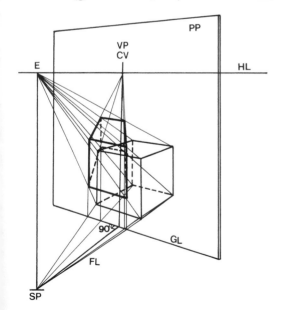
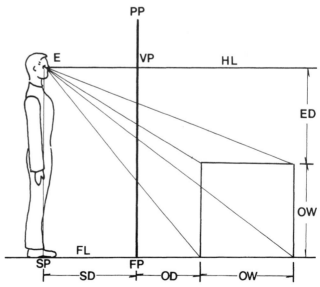

眼睛與物體的連線為假想畫面截斷所連成的圖形，即為物體之透視。

　　除上述各常用名詞外，在繪製透視圖之前，尚須確定視點、畫面和物體之間各相關距離和尺寸大小，如站立點到畫面距離 (SD)、畫面到物體距離 (OD)、物體邊長 (OW)，視點與物體之高度差 (ED) 等。

一點透視原理

　　所謂一點透視，是將物體之一面放置成與假想畫面平行的物體透視形象。由於其三組稜線中的二組（寬度與高度）與畫面平行，消失點只存在另一組（深度）的某一點上，即視平線上某點。

一點透視之構圖步驟

1. 畫立方體 X 一點透視之前，應先決定視平線 (HL)、立方體邊長 (OW) 和畫面相關位置及尺寸，如 CV、SP、PL、PD 等。
2. 以 EF 為例，作 SP 與 EF 的足線 FL 交 PL 於 FP，即得 EF 在畫面上之透視位置。
3. 在 GL 上畫各邊長度為 OW 之正方形 MNPO。
4. 做 CV 與點 O、P 之連線，並自 FP 作垂直線與其相交，便得 EF 透視線 ef。
5. 同理可得其餘各線。

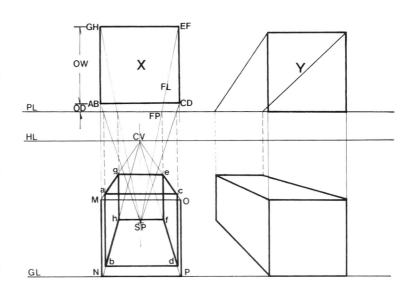

　　使用一點透視圖法時，多將視心點置於物體正前方某處，如立方體X，若將視心點偏移，則會得到如立方體Y之結果。由於物體之寬與高不因視心點位置改變而產生變形，永遠呈垂直或水平之平行狀態，因此本圖法又稱為「平行透視圖法」，最常見於室內透視圖之繪製。

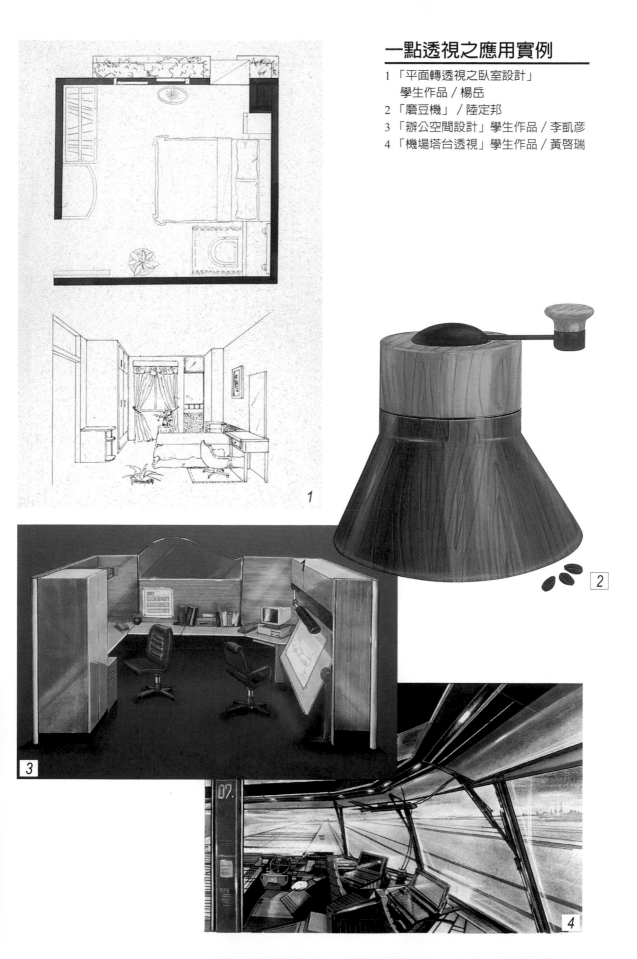

一點透視之應用實例

1 「平面轉透視之臥室設計」
　學生作品／楊岳
2 「磨豆機」／陸定邦
3 「辦公空間設計」學生作品／李凱彥
4 「機場塔台透視」學生作品／黃啓瑞

二點透視原理

有三組稜線之物體，其中僅一組稜線與畫面平行，其餘二組在視平線上形成二個消失點，構成兩點透視。二點透視圖法可分為足點法與測點法二種。

一點、二點和三點透視與畫面關係之比較

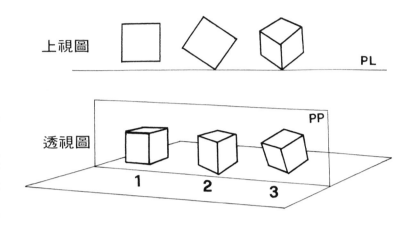

二點透視之足點法

1. 決定透視相關之位置及尺寸。
2. 以 CD 為例，作 SP 與 CD 的足線 FL，交 PL 於 FP，得 CD 在畫面上之透視位置。
3. 自 SP 做 AC 和 AG 平行線，交 PL 於 FVPR 與 FVPL，引垂線交 HL 得 VPR、VPL。
4. AB 緊貼畫面，不產生透視變形，ab 仍維持實長。作點 a、b 與 VPL、VPR 連線。
5. 自 FP 引垂線，得 CD 之透視線 cd。
6. 同理可得其餘各線。

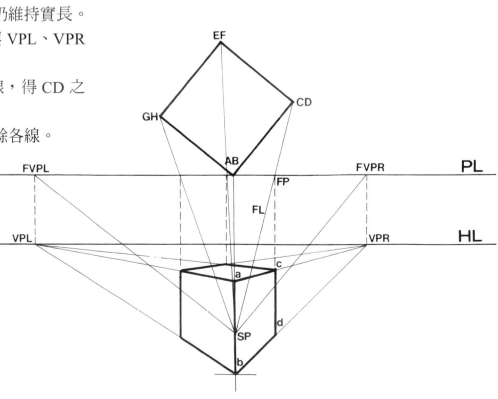

足點法之應用例

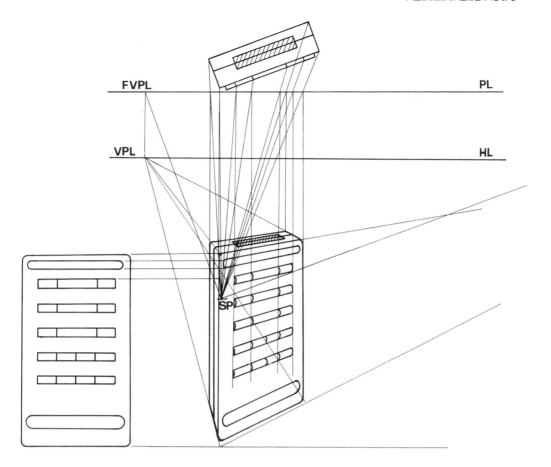

從足點法之立方體找測點

1. 以足點法繪出長寬各為(L+L)、(L+2L+3L) 之長方體透視，通過 A 點作水平線 ML。
2. 在 ML 上作長和寬之實長。
3. 以單位長各為 L 之 AE、EF 為例，EG、FH 之延線交 HL 於 MPR，即右方測點。
4. 同法可得左方測點 MPL。

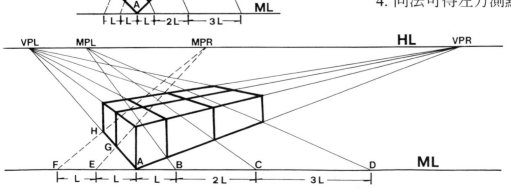

二點透視之測點法

1. 自 SP 作 AG、AC 平行線，交 PL 於 FVPL、FVPR。
2. 引垂線得左右透視消失點 VPL、VPR。
3. 以 FVPL 到 SP 距離為半徑畫弧，交 PL 於 FMPR。
4. 引垂線交 HL，得右方測點 MPR。
5. 自 b 點在 GL 上量實長 L，得點 P、Q。
6. 線 b-VPL 與 P-MPR 之交點 h，為立方體左側透視之單位深度。
7. 同法可得 MPL 及點 d。

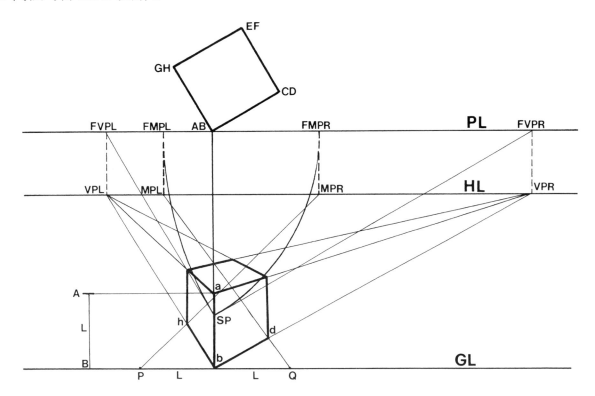

斜角透視

1. 同斜度之透視線會在垂直消線上交於同一消點。
2. 垂直消線交 HL 於 VPL(或 VPR)。
3. 屋頂之上斜面和下斜面各有其消點 (VPU，VPD)。
4. 三角形與屋頂上斜面有不同之消點，可知其斜角不同。

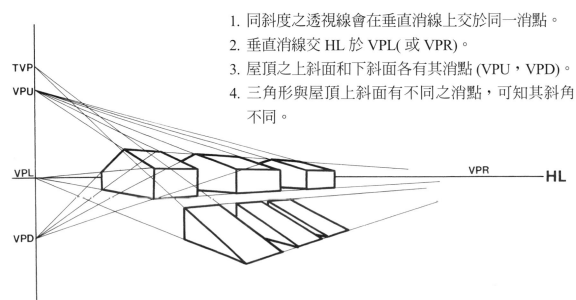

二點透視之應用實例

1 「平面轉透視之浴室設計」學生作品
　/劉慕德
2 「汽車室內透視」學生作品 / 顏綏倫
3 「多功能手電筒設計」 / 陸定邦
4 「辦公空間設計」學生作品 / 劉慕德

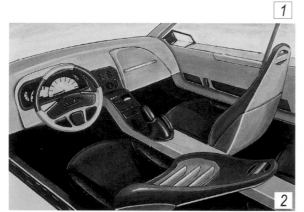

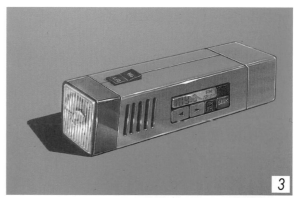

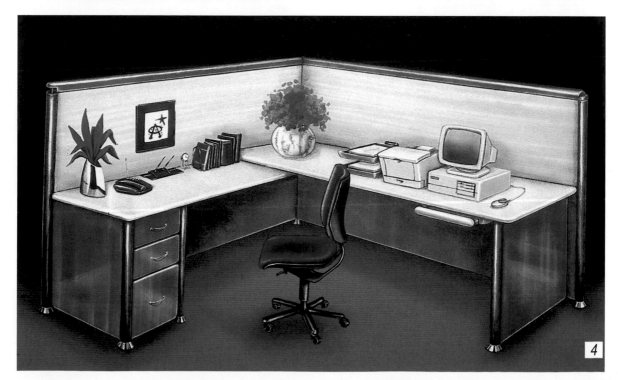

三點透視原理

物體三組稜線均不與畫面平行，也不與視線垂直，三組稜線與畫面取有角度，形成三點透視。本圖法常用以表現體積龐大或微小之構想物，所謂鳥瞰透視、蟲視透視即為本圖法常見之應用圖式。由於產品設計鮮有過大或過小之構想表現物，故僅就其圖法原理做簡單介紹。細節及應用實例，請參閱建築設計或都市景觀設計相關之表現圖法書籍。

三點透視圖法

1. 畫視平線，訂定左右消失點 VP1、VP2。

2. 取中點 M1 畫半圓。

3. 以表現所需角度，取任意點 X，作垂線交圓於 R1。

4. 依據透視目測，在垂線上取點 N，NR1 為立方體之垂直邊透視。

5. VP1-N 延線交圓於 Y，同理可得 Z。

6. VP1-Z，VP2-Y 和 N-R1 延線交點，得第三消點 VP3。

7. 以 VP1-VP3 中點 M2 為圓心畫弧，與 VP2-Z 相交於 R2，NR2 為立方體之另一邊透視長。同理透過 M3 得第三邊透視長 NR3。

8. 作 R1，R2，R3 與三消點之連線，得三點透視之單位立方體。

9. 運用單位立方體做縮放分割，作出構想表現透視。

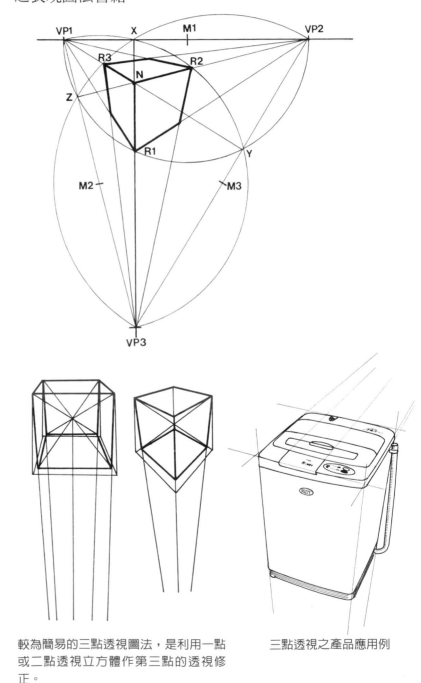

較為簡易的三點透視圖法，是利用一點或二點透視立方體作第三點的透視修正。

三點透視之產品應用例

簡易透視圖法

　　運用透視原理所得之透視雖較爲正確，但爲求作圖速度，可使用簡易圖法得出近似之透視圖面。常用之簡易圖法有 3697 圖格、簡易測點法、立方體之縮放分割，以及目測法等四種。

　　3697 圖格爲日人渡邊洵三根據傳統圖法製圖，將測點、消點相關位置定出容易記憶且近似的數字及方法製成。可直接將 3697 圖格，或之後經視覺修正的 3, 6, 8.5, 7 圖格，影印放大至所需尺寸，以之爲二點透視之單位依據。

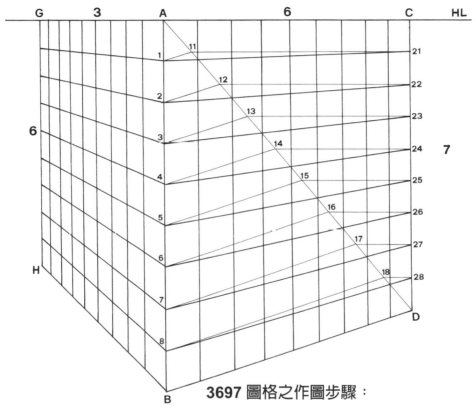

3697 圖格之作圖步驟：

1. 在 HL 上畫適當長度垂線 AB，將 AB 九等分。
2. 以 AB 爲 9 單位長，在 HL 上取點 C 和點 G，使 AG 等於 3 單位長、AC 爲 6 單位長。
3. 作垂線 CD、GH，使 CD 等於 7 單位長、GH 爲 6 單位長。
4. 作對角線 AD。通過 AB 等分點 (1 ～ 8) 作 BD 平行線，交 AD 於點 11 ～ 18。
5. 通過點 11 ～ 18 作 AC 平行線，即得 CD 之九等分點 (21 ～ 28)。
6. 連接 1-21、2-22…，得右側水平消失線。
7. 在水平消失線與 AD 交點作垂線，得右側透視垂線。
8. 同法可得左側水平消失線和垂線。

3697 圖格的應用方式：

1. 單位長由使用者自定，例如：每單位長設定為 1 公分。
2. 決定物體與視平線之相對位置。如平放物體於視平線下方 8 單位長；立放物體於視平線之下方 4 單位長並距視心線 6 單位長。
3. 根據三視圖尺寸繪製其透視圖形。
4. 各水平透視線將於遠處交於消失點，如虛線所示。

視覺上的差異

　　人類的視覺感受和物理上的實際情形有所差異，因此可將 3697 圖格之比例修正為 (3, 6, 8.5, 7)，以符合一般人之視覺經驗。

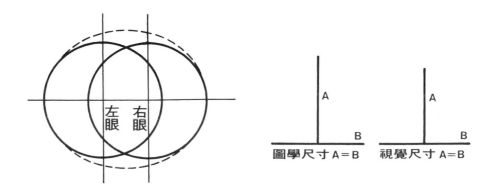

簡易測點法之應用例

　　根據二點透視之測點法，透過 ML 上的實長與物體之正視或側視實長，以及左、右測點的運用，以類似 3697 圖格之構圖概念，直接繪出物體之二點透視圖面。

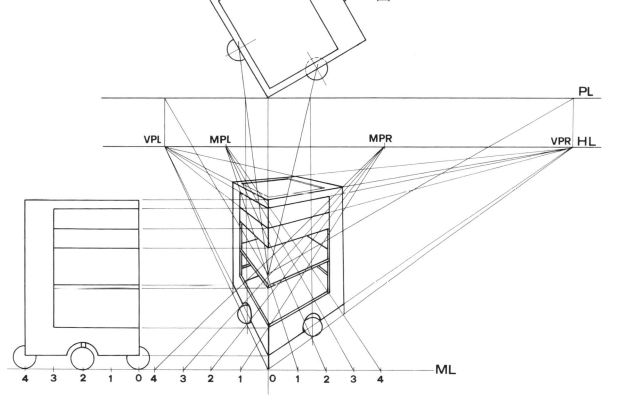

目測法

　　熟記各角度之立方體透視，訓練自己以目測之方式，直接繪出近似透視圖法所得之透視結果。目測法可與之後將介紹的格子縮放分割原理同時運用，以求出最接近實際透視之物體表現透視。

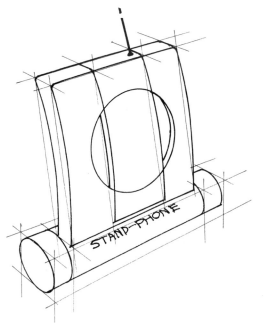

立方體之縮放分割

利用對角線交點亦為各邊中線之原理，使立方體作等分分割縮小或倍份增加。

二等分法

1. 對角線中點 0。
2. 自 AB 中點 M 作點 0 之延線交 CD 於 N，N 等分 CD。
3. 自點 0 引垂線交 AC、BD，得等分點 P、Q。

三等分法

1. 三等分 AB 得點 M、N。
2. 作對角線交線。
3. 作 M、N 點之水平消線，與對角線交點 R、S、U、V。
4. 自 R、S 點引垂線交 AC，得 AC 三等分點 P、Q。

倍份增加法

1. 自對角線交點 0 引水平消線交 CD 於 P。
2. BP 延線交 AC 延線於 M，引垂線交 BD 於 N。
3. 同理可得倍份增加立方體之各面。

倍份增加法應用例

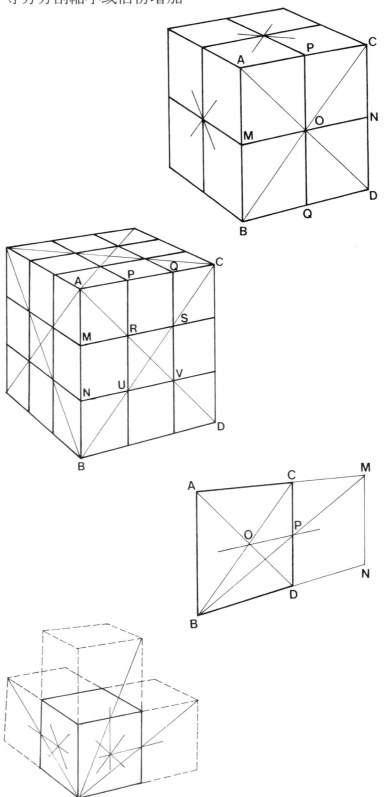

圓與曲線透視原理

　　利用正方形二角對線與各邊中點的連線，可求出圓周上圓的各點透視，主要方法可分為 8 點圓、12 點圓，以及運用橢圓板三種方法。

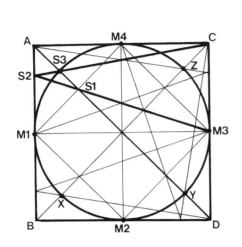

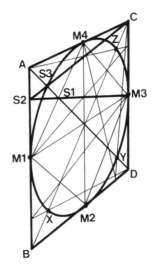

8 點圓作圖法

1. 連接各邊中點 (M1 ～ M4)
2. 對角線 AD 與 M1M4 交於 S1
3. M3S1 延線交 AB 於 S2。
4. S2C 交 AD 於透視圓參考點 S3。
5. 同理可在對角線上求出另三點 (X、Y、Z)，並與各邊中點 (M1 ～ M4) 得出八點圓透視參考點。

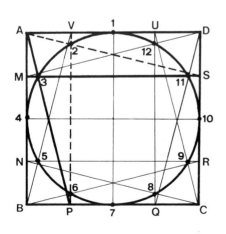

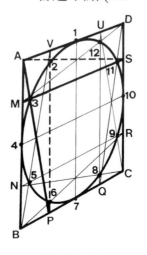

12 點圓作圖法

1. 各邊作四等分。
2. AS 交 VP 於 2 號參考點；MS 交 AP 於 3 號參考點。
3. 同法求出 5、6、8、9、11、12 各點。
4. 點 1 ～ 12 即為 12 點圓之透視參考點。

使用作圖法所得出的透視圓，都只是近似橢圓的透視圓。為求構想表現速度，通常直接使用橢圓板。橢圓板的度數與視角存有以下之關係：愈接近視平線之圓透視度數愈小，愈遠則愈大。在視點正前方之圓透視，為與長軸等長之一直線；正下方之圓透視為正圓。

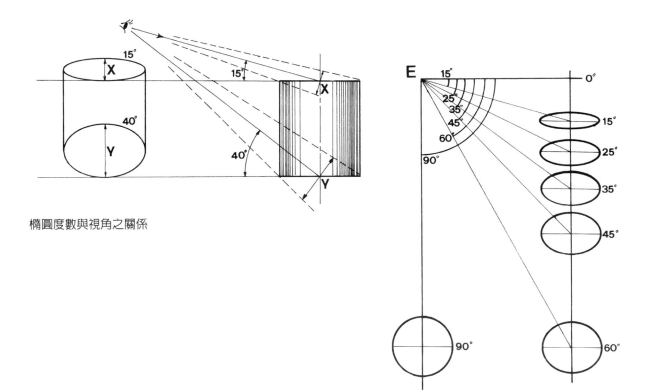

橢圓度數與視角之關係

視角與橢圓板度數之關係

透視圓因距離關係，會形成二弧形不相對稱的情形。透視圖通常表現的是視覺直徑的透視圓，而非數理直徑的透視圓。橢圓板橢圓長軸之寬度，乃根據視覺直徑的位置來決定，與實際圓之透視寬度必會有所差異。

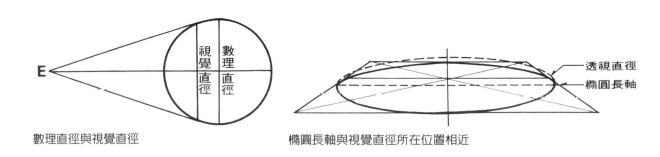

數理直徑與視覺直徑

橢圓長軸與視覺直徑所在位置相近

使用橢圓板的基本要訣是，挑選能與透視方格四邊
中點相切之橢圓板橢圓，將其短軸與圓心軸相疊即可。
利用圓之透視原理，可畫出不同方向之旋轉面透視。

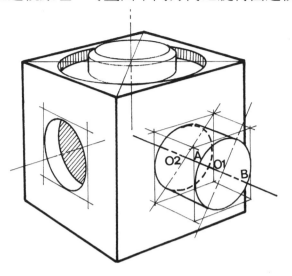

立方體三面的橢圓應用

1. 圓心軸 0102 與橢圓短軸 AB 相疊，四邊中點與橢圓相切，即可求得橢圓。
2. 同理可得各面橢圓。

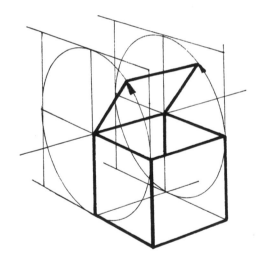

圓透視與透視面的旋轉

1. 可利用圓透視原理，作平面之水平或垂直旋轉透視。
2. 此法可確保透視角度和長度之正確性。

橢圓是規則的曲線透視，常用於非規則曲線之透視圖
法有二：方格法與旋轉法。

方格法

運用格子的透視與參考點，來定
位曲線上的各點透視位置。

旋轉法

　　利用圓的透視原理找出
各參考點的透視位置。
1. A 點經透視圓旋轉，得到透
　視面上之位置點 A'。
2. 同理可得 B'、C' 及其它各
　點。

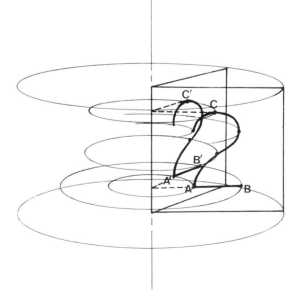

光與陰影透視

　　光可分為自然光和人工光兩種。自然光通常被視為平行光源來處理，是產品設計和建築設計中最常使用之光源種類；室內透視表現較常採用的人工光光源，可概分為點光源、線光源和面光源三種。其中，以點光源的使用機會為最高。

光的種類

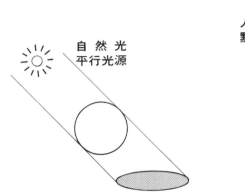

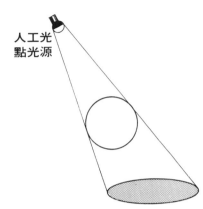

光在透視圖中，有五種主要表現型態

- 標準光：一種在圖學上被假定的平行光源，光源來自設計者（或觀圖者）之左後上方（或右後上方）45度角。

- 主射光：物體受光的主要光源。物體上的凹凸變化、陰陽面的顏色變化等，均因其而形成。

- 漫射光：當主射光投射於物體上時，因環境中大氣水份子、灰塵等產生多次反射的漫射現象，形成無數方向的光線。

- 反射光：主射光投射在物體上再反射到眼中的光線。

- 高反光：反射光在稜線上集中反射出之光線，亦稱之為強反光或 high-light。

光與陰影之關係

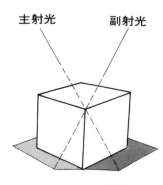

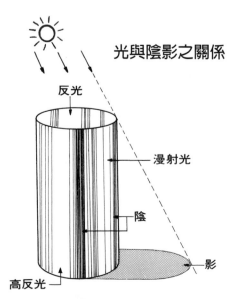

雖然產品設計裡較少使用點光源，但一些接近室內設計的產品設計案例，例如汽車的內裝設計、傢俱設計等，仍有採用點光源的可能，在此僅就其主要原理部份做簡要說明。

點光源的陰影透視原理

1. 決定主射光位置 L；引垂線作地面投影之光源位置 L'。
2. LA、L'B 延線交於點 a，aB 為 AB 之陰影透視。
3. 同理可得點 c 和點 e，BDFeca 即為立方體之陰影透視。

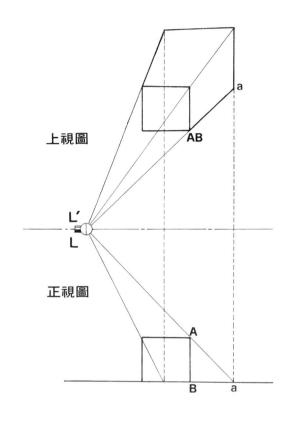

上視圖

正視圖

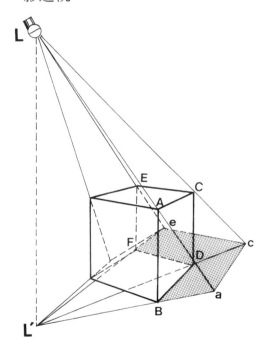

室內柱條之點光源陰影透視例

1. 作 L 水平線，得 L 在右側牆面之光源位置 R。
2. 作 RB 延線交牆角線於 b
3. 作 b 水平線，交 LA 延線於 a。
4. abB 為 AB 之陰影透視。
5. 同理可得其它柱條之陰影透視。

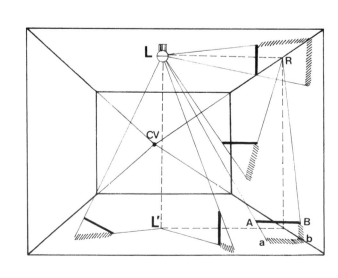

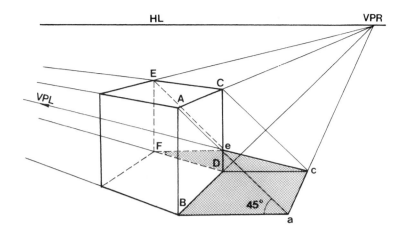

平行光源的陰影透視原理

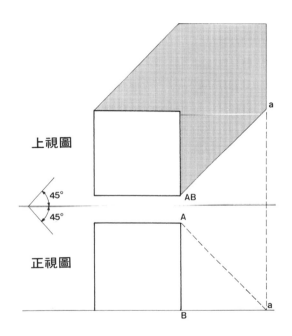

1. 自 A、C、E 點各作 45 線。
2. 自 B、D、F 點作水平線。
3. 二組線之交點 (a、c、e) 為陰影之透視端點。
4. 立方體邊線 AC 會與其陰影透視線 ac 於消點相交。

在物體上之陰影透視

1. 自 M 作水平線交 RS 於 N。
2. 自 N 作垂直線交 EF 於 X。
3. XY 為 EY 在立面上之陰影透視線 A1。
4. A1//A2//A3。

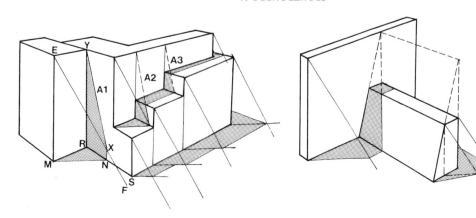

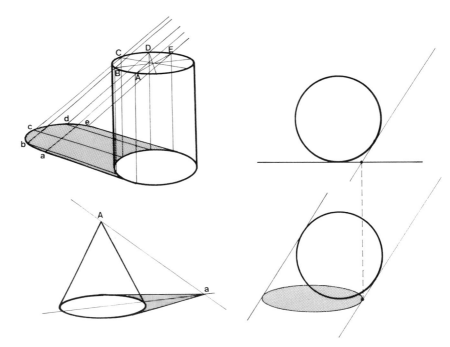

透過光線在物體表面上的反射，我們才能知覺物體的形狀、顏色、明暗等種種變化。物體表面愈平滑或顏色明度愈高，則光線反射量愈多，物體顯得愈明亮；反之則趨灰暗。此外，光線反射的角度亦與物體表面之明暗有直接的關係：反射線與視線相疊者愈明亮；反之則變暗。

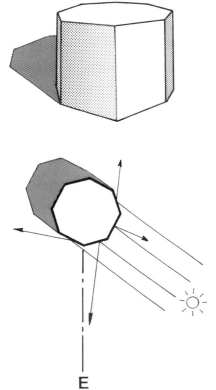

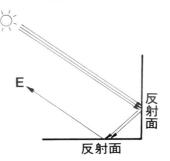

眼睛所看到的光線反射

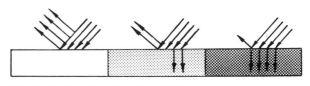

物體表面光滑度和反光明暗之關係

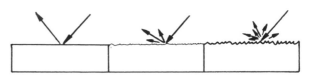

物體顏色和反光明暗之關係

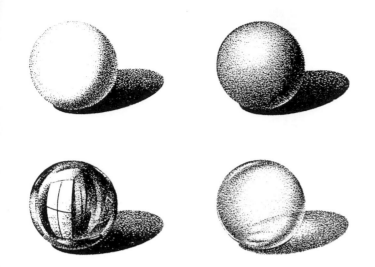

不同材質形狀的光影變化
／黃東明重新製圖
(參考資料：Robert W. Gill, Basic
Renaering, Thames and Hudson,
London, 1991, p.91)

　　物體陰影也會受光線的影響，而產生不同的明暗變
化。漫射光和大氣層效應 (atmospheric effect) 使愈接近物
體的陰影愈灰暗，愈遠物體的明暗對比愈小。

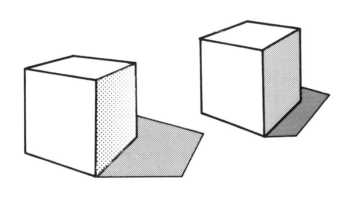

陰影強弱、長短與輕重之關係

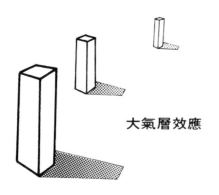

大氣層效應

漫射光和大氣層效應

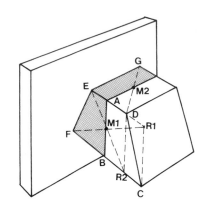

鏡射與反光透視

　　質地光滑或具有高反光性質之物體表面，常會有環境景物之反光、鏡射或倒影出現。反光係指周遭環境光線在物體表面上之反射結果；鏡射意指物體與物體間之表面反射成象；倒影則指物體在其所屬平面或地面上之反射影像。對於此類產品之構想表現，須注意假想環境景物在產品表面所形成的鏡射透視。運用立方體倍份增加之原理，可得到物體表面之反光、鏡射或倒影透視。

物體側面之鏡射透視

1. 梯形 ABCD，AB 中點 M1。
2. 作輔助點 R1、R2。
3. R1M1 延線與 CB 延線交點 F；R2M1 交 DA 延線於點 E。
4. 同理可得點 G。

物體頂端之倒影透視

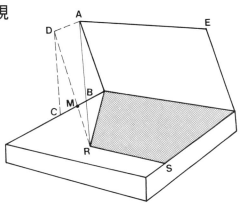

1. 作輔助長方形 ABCD，並求出 BC 中點 M。
2. DM 延線交 AB 延線於 R，過 R 點作 AE 之平行透視線 RS。
3. E 點之倒影不在物體頂端出現。

圓柱鏡射之透視圖法

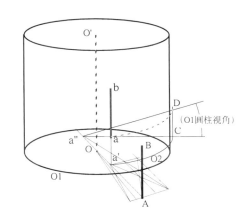

1. 透過類似平行四邊形的縮放分割方法（AO 線左側三角形區域），在 AO 線上找出點 A 之曲面對稱點 a'。
2. 運用縮放分割法（AO 線右側矩形區域），在 AO 線上找點 A 之平面對稱點 a"。
3. 作圓心 a"、半徑 a"a'、視角同 O1 之橢圓弧線 O2。
4. 作 a" 水平線，交 O2 於 C。
5. 自 a" 作仰角同 O1 橢圓視角之斜線，交 C 之垂線於 D。
6. 自 D 作 O2 弧線平行線，交 a' 點垂線於點 a，即 A 在圓柱上之鏡射點。
7. 同理可得點 B 之鏡射點 b。

線段 AB 在球面上之鏡射透視

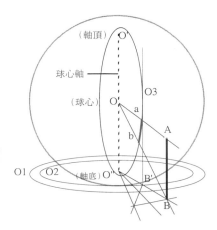

1. 作 OA、OB 連線。
2. 繪球之地面投影橢圓 O1。
3. 作 O"B，找出曲面鏡射對稱點 B'。
4. 繪半徑為 O"B' 之 O1 同心橢圓 O2。
5. 繪圓心為 O 之直立橢圓 O3，其高度與 O2 長軸相同、深度為 O"B' 之二倍。
6. OA、OB 與 O3 交於點 a、b。
7. 弧 ab 為線段 AB 之球面鏡射結果。

平面鏡射透視之應用

1. 地板和背板在立方體平面上之倒映 / 陸定邦
2. 平面螢幕之環境反光表現「掌上型電視」 /
 陸定邦
3. 立體之反射與櫻桃之鏡射 / 陸定邦
4. 曲面之環境反光表示「滑鼠器」 / 陸定邦

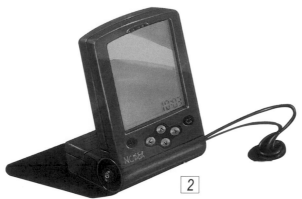

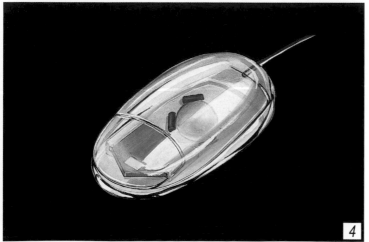

許多具有高反光表面之室外產品（如各式交通工具），在構想表現時須加入周遭景物的反射，以表現構想物所處的室外情境。初學者可將下圖之各種反射透視圖形，轉用於新構想物之造形表達。

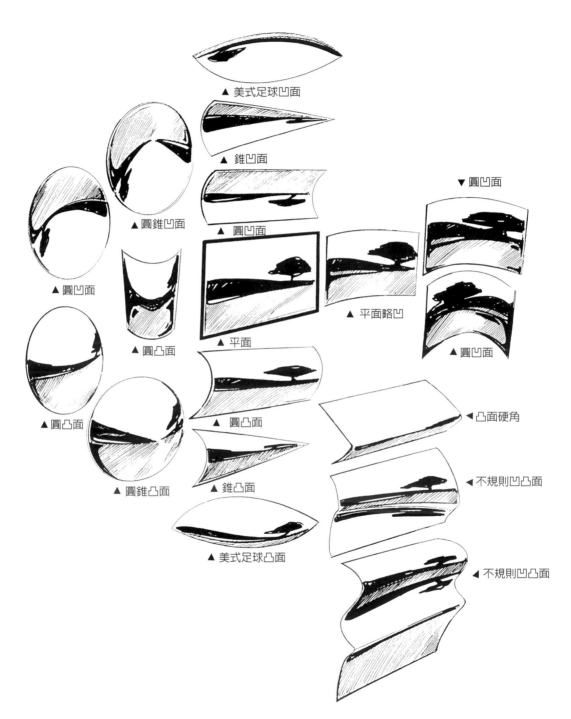

▲ 美式足球凹面

▲ 錐凹面

▼ 圓凹面

▲ 圓錐凹面

▲ 圓凹面

▲ 圓凹面

▲ 圓凹面

▲ 平面略凹

▲ 圓凸面

▲ 平面

▲ 圓凸面

◄ 凸面硬角

◄ 不規則凹凸面

▲ 圓錐凸面

▲ 錐凸面

▲ 美式足球凸面

◄ 不規則凹凸面

不同曲面之室外環境透視比較

(參考資料：黃興儒，汽車設計 2D 實作班 /8101)

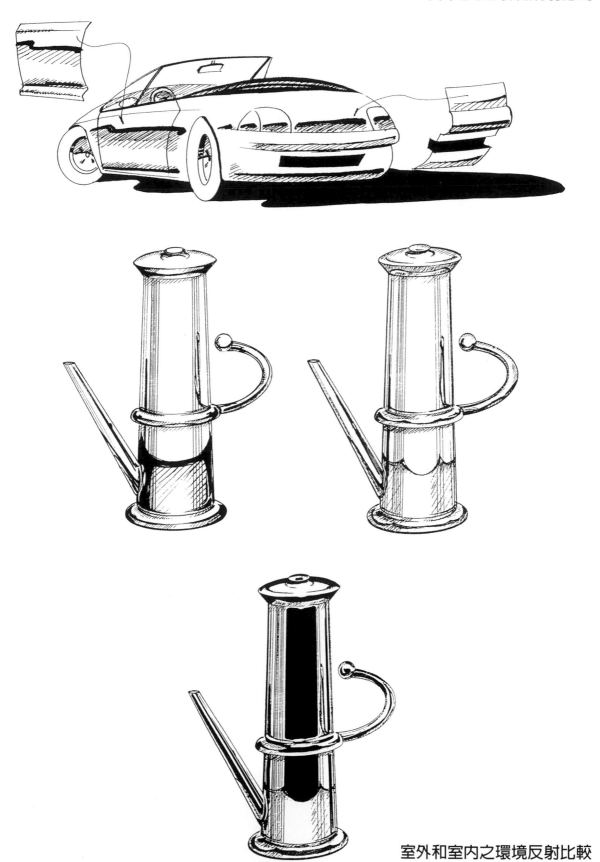

室外和室內之環境反射比較

曲面鏡射透視之應用（室外環境）

1 柱狀體鏡射
 「吹風機」學生作品 / 林明性
2 複合體鏡射
 「數位照相機」 / 陸定邦
3 複合體鏡射
 「蓄電池照明燈」 / 陸定邦

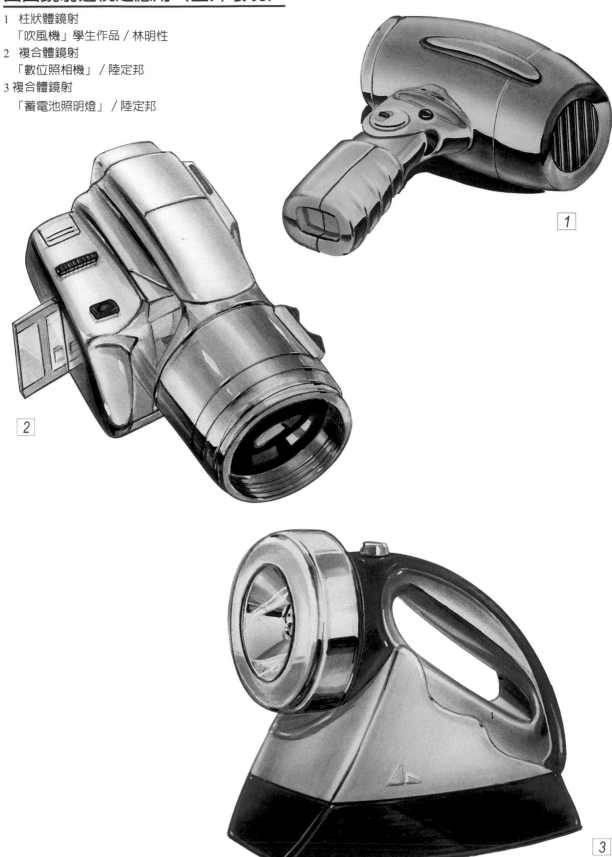

1

2

3

曲面鏡射透視之應用（室內環境）

1 基本鏡射練習
　　「幾何體」學生作品
3 球面鏡射
　　「壺」學生作品 / 王新鈞
2 柱面鏡射
　　「壺」學生作品 / 林秀玫

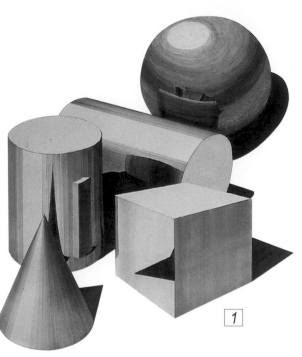

1

2

3

4 工具、觀念與基本練習

基本學習態度
工具與環境準備
認識筆紙特性
構圖基本方法
基礎著色方法

　　「好的開始是成功的一半」，而正確的學習心態和規矩、對操作物件和工具之深刻認識，以及紮實的基本練習，不但決定了「初始」的好壞情況，也決定了「終了」所能達到的水準程度。本章從各個主要與「好的開始」相關的面向，引導初學者建立良好的基本觀念、態度及知能，並有系統地介紹根本關鍵的練習方法和程序，協助初學者有效縮減入門所需的時間和精力，奠定面對未來設計工作所需之創意表現技巧根基。

基本學習態度

　　心態上的正確調整，乃學習任何學問的基本動作。以下僅列舉一般初學者在學習上易犯的心理障礙或不適當心態，希能引以為鑑，避免重蹈覆轍，以積極的態度從事學習。

　　「工具迷信」，是初學者經常會產生的現象之一。老師用什麼牌子的筆，那個牌子一定是最好的，圖若畫不好，便怪罪於買不到或買不起名牌畫具等云云。各廠牌的畫具差異其實並不大，在練習之前應先充分瞭解筆、紙和工具之特性，以及自己畫圖的習慣和毛病。如何可以畫出細直的線條？怎樣塗佈才會均勻？漸層的效果要如何掌握？調整自己用筆的方式和觀念，畫出最多、最好的效果。

　　「可惜情結」則是另一個常見的學習心結。「麥克筆好貴，這樣刷塗太浪費啦！」、「老師，我已經畫乾一盒麥克筆了，你讓我及格好不好！」、「畫了一堆紙，沒有功勞也有苦勞吧！」，不要問自己花了多少錢、投入了多少時間，應該關心自己學得夠不夠、好不好？「消化不良」之情況亦在教學過程中時常看見。初學者經常會犯輕忽基礎、好高騖遠的毛病，認為老師講的基本透視原理都聽懂了，

　　繪圖技巧便會立刻精進，一昧地要求老師傳授更多的技巧和招式，而患上吸收不良的病症。繪製構想圖就像物理、化學實驗般的，在基礎知識瞭解之後，還要親身經驗、實際體會，才會知道真正的要領在那裡、實驗的誤差有多少？看別人畫很容易，自己動手便不是那麼一回事了。

　　「捷徑心態」常伴生悔不當初的後果。學生往往為了作業分數的高低或作業完成的容易，選擇最投機的路徑──抄圖、抄圖、再抄圖──機械式地完成作業，而不思求新求變，也許一時會有不錯的在學成績，但走出校門之後才發現窮於應付職場創新要求，卻為時已晚，白白浪費時間了。臨摹抄圖，是初學者必經之路。看老師現場示範也好、按書指示練習也好，一定要抱著好奇追問的心態，「這樣做的用意是什麼？」、「可不可以反過來做？」、「適合我的畫圖角度為何？」，不斷地質問，同時不斷地去實際驗證，學習的速度才會快速精進，也才能應付未來的挑戰。

　　「拖」字訣是最要不得的學習心態。「今天時間不多，明天再練習好了！」、「週三交作業，週二晚上再趕就好！」、「下個星期再補交作業算了！」，以上這些心態，不但會拖壞自己的成績，也會拖垮自己的信心，應保持積極進取的求學心態，養成善用時間、今日事今日畢的習慣。

工具與環境準備

　　工欲善其事，必先利其器。在繪製產品表現圖之前，應先將繪圖的環境和工具準備妥當。繪製產品表現圖最忌髒亂，宜準備足夠擺放所需畫具和紙張的桌面，桌面一定要擦拭乾淨並保持平整，任何的凹陷或凸出都容易使表現圖發生意外。空氣要流通，有些麥克筆的揮發氣體會對健康造成不利影響。畫具儘量不要放在畫紙上面，手指亦應避免觸碰作圖部份，以免留下指印或不必要痕跡。繪圖前後，應養成清理工具和環境的習慣。

　　一般使用的繪圖工具，簡要介紹如下：

* 麥克筆：有的麥克筆分粗細兩頭，其實單頭的就已敷使用。建議初學者準備灰色系麥克筆一套（冷灰或暖灰，十支左右），以及同色系木紋色麥克筆三支（淺、中、深各一），彩色麥克筆則視實際需要陸續添購即可。
* 色鉛筆：黑、白色鉛筆以臘質為宜。褐色鉛筆可配合畫木紋時使用，其餘視需要購買，彩色筆以水溶性者為佳。
* 鉛筆及簽字筆：打底稿及畫稜線、邊線時使用。
* 筆型橡皮擦：用於擦出反光線條並做局部修飾。
* 圭筆：主要用於繪製高反光、標示文字和符號。亦可以鴨嘴筆配合使用，繪製較剛硬的反光線條。
* 粉彩：刮下成粉狀，然後再以化妝棉或棉花球沾塗使用，用以繪製漸層效果和取代大面積麥克筆平塗。通常會摻以少許爽身粉或滑石粉，以增加擦拭平滑度。將化妝棉加以潤濕使用，可繪製刷圖之背景效果。大多數的產品表現圖，都是以麥克筆和粉彩混合使用來表現的。
* 廣告顏料：軟管型即可，白色較黑色常用，應另準備白色磁盤做調色之用。
* 尺具：直尺、三角板、雲形規、自由曲線尺、圈圈板等不可少。橢圓板和其他尺具可視需要添加。
* 紙張：常用者有速繪紙、影印紙、粉彩紙等。速繪紙又稱麥克筆專用紙，是專為麥克筆和粉彩所開發出來的設計用紙。影印紙可透過影印機複製多張構圖底稿，為初學者較常使用之紙張類型。
* 弱黏性膠帶：又稱不傷紙面膠帶，有透明和淺黃色兩種，做為遮擋和暫時固定之用。
* 噴膠：主要指保護膠與完稿膠。保護膠直接噴於畫面，用以固定紙面粉彩並保護畫面；完稿膠則具黏性，噴塗紙背做黏貼之用，二者切勿混用。

- 刀具：美工刀和筆刀即可，須配合切割板使用，以免傷及桌面。
- 切割板：除配合刀具使用外，亦具墊板功能，避免麥克筆顏料穿透紙張，污及桌面。以上爲基本繪圖用具，其他相關物品，計有以下數項：
- 工具箱：將所有繪圖工具收納整理，方便攜帶。有的工具箱具拖盤設計，可節省桌面空間，便利繪圖效率。
- 圖桶或作品簿：用以保護作品，方便觀賞。捲圖時，應多加紙張數頁，以免造成初捲部份紙面摺痕之產生。
- 濕紙巾：使用粉彩時，常會將手指染色，造成困擾或意外，可使用濕紙巾保持手指乾淨。繪圖工作結束後，亦可用濕紙巾擦拭所使用工具，如直尺、三角板和圈圈板等，以延長尺具壽命並提高下次繪圖之使用效率。
- 相機：傳統或數位相機均可，其目的在將作品做成記錄。因爲圖面保存不易，須趁圖面完好之際，留下完整作品記錄。

常用的構想表現工具

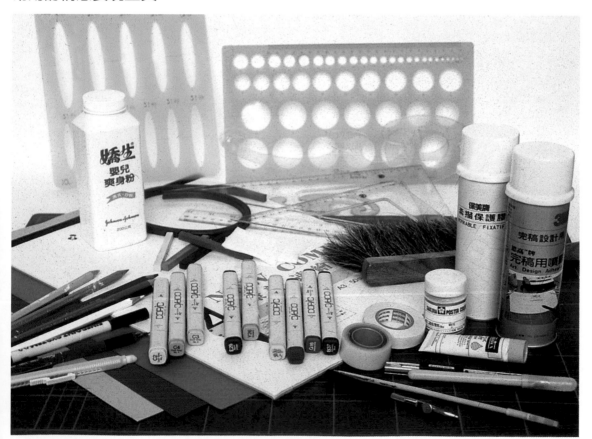

認識筆紙特性

　　麥克筆、色鉛筆、粉彩和廣告顏料為表現圖繪製最常使用之畫筆和色料，影印紙、粉彩紙與速繪紙則為常用之畫紙。以下以畫筆為主軸，就常用紙筆之特性做簡單的介紹：

1. 麥克筆

　　紙張吸水性不同，麥克筆顏料的深淺表現便會有所不同。有的紙張吸水性強（如影印紙），所呈現之顏色與筆色相近（有時甚至會較深），但易向四週擴散暈染；有的吸水性弱（如速繪紙），滲水的情況雖較輕微，可是所呈現之顏色卻會有減輕變淺的情況。由於影印紙和粉彩紙都具有高吸水性，且影印紙更具有經濟方便、可大量複製底稿的優點，而速繪紙是專為麥克筆所設計之紙張，具有不易擴散暈染好處，是以以下僅做影印紙與速繪紙紙質特性之比較。

色差比較

　　同樣以 5 號冷灰色麥克筆做慢速筆畫，影印紙上呈現與 6 號筆相近的顏色，而速繪紙上者則約與 4 號相近。

平塗效果比較

　　傳統麥克筆平塗畫法，是在圖面上做橫向、縱向的反覆塗畫，若圖面較大，則易留下柵狀或網狀筆觸痕跡。對紙張吸水性有所瞭解之後，可利用其滲透特性，趁前筆未揮發乾燥之前畫下次筆，使筆間之間隙密接無痕。速繪紙因具低吸水性，故其平塗表面容易有點狀水漬痕跡出現。

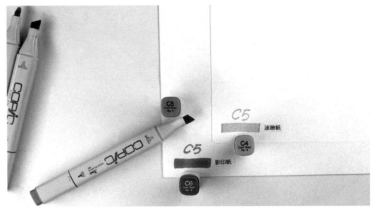

	筆間之筆觸	利用滲水性接間隙	未乾前反覆塗畫
影印紙			
速繪紙			

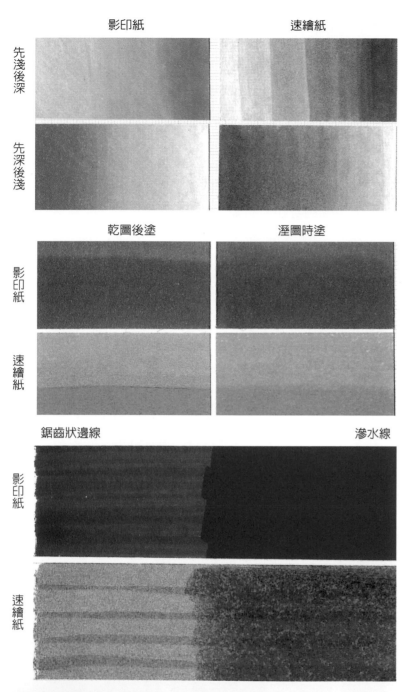

	影印紙	速繪紙
先淺後深		
先深後淺		

	乾圖後塗	溼圖時塗
影印紙		
速繪紙		

	鋸齒狀邊線	滲水線
影印紙		
速繪紙		

漸層的用筆順序比較

做漸層效果時，宜注意筆色深淺的使用順序，先深後淺的方式較不易產生色階斷差的問題。

乾圖與溼圖的筆觸界線

在前筆乾燥之前和之後用筆，會有不同的效果產生。前者會呈現較為模糊的筆觸界面，後者則有明顯的筆觸線條產生。

遮擋線和滲水線

快速刷圖時，容易於兩側留出鋸齒狀邊線；做重覆塗筆或在兩側停筆時間過長，也容易造成滲水的情況。弱黏性膠帶或膠膜有遮擋與留白效用，使用時須注意因兩側紙面高度差所造成的鋸齒狀邊線和滲水線情況。簡單的避免方法是用美工刀淺切邊線，切斷紙張表面纖維之連續性或導流性，但須注意勿切穿紙面。

渲染效果

在畫妥的麥克筆圖面上，滴上少許麥克筆溶劑、麥克筆補充液，或再塗以 0 號麥克筆，則可產生渲染的效果，該效果常用於背景製作。

「潛水艇」學生作品 / 林岳鋒

2. 粉彩

　　粉彩媒材之基本準備程序有三：首先，於白紙上用刀片在粉彩條上刮下適量粉彩粉末；其次，須為不同顏色粉彩各準備一塊化妝棉，以免混色產生色偏；最後，在使用粉彩之前，須以化妝棉研磨粉彩粉末，使其粒子達最細緻化。有些粉彩質性粗澀，上色時較不平順，改善之方式有二：一是在粉彩中摻以少許滑石粉或爽身粉，增加粉彩滑性；二是在畫紙上以化妝棉均勻塗抹一層滑石粉（或爽身粉）打底，以改善紙面之平滑程度。

　　粉彩作圖之基本準備事項如下：開始繪圖之前，須先將繪圖桌面整平；為提昇繪圖效能，圖面構件應做適當編號，做為遮擋板之用；複製至少二份已妥為編號之圖面，一份為作圖參考，另份為遮擋板製作使用；以刀具裁出各圖面構件之上彩遮擋邊線，作成遮擋板。粉彩每次塗抹的份量有限，顏色不易達到飽和，可以棉布代替化妝棉上粉彩，如此可得較飽和之顏色。亦有直接以粉彩條上色，然後再以棉布或化妝棉擦拭者，其缺點是若用力過當，易於畫面留下筆觸。另種常用之方法是噴以保護膠固定底層粉彩，再上另層加深。噴保護膠時切勿過量，否則易將粉彩溶融，減損表面平整度。影印紙不適合粉彩作圖，因其紙面脆弱，容易起毛。速繪紙由於表面光滑，可以得到很好的漸層效果，但粉彩附著量低，須多次塗抹方能達到飽和效果。速繪紙具半透明性，亦可於紙背上彩，以加強色彩飽和程度。粉彩紙係專為粉彩作圖所製作之紙張。

粉彩附著量比較

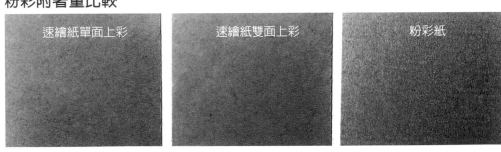

遮擋與擦拭

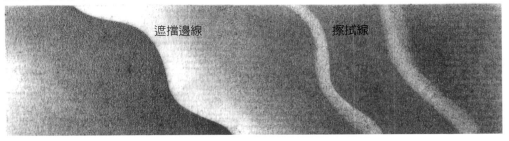

藉遮擋板塗佈粉彩，並憑靠尺具或遮擋板擦去多餘粉彩，可得較佳作圖效果。

3. 廣告顏料

　　廣告顏料僅佔表現圖中很低的使用比例，但卻是整體畫面立體感與氣氛營造的重要關鍵，通常用以點出高反光亮點或深色對比（如溝槽陰影）。

　　圭筆和鴉嘴筆是畫高反光線或高反光點的主要工具。鴉嘴筆的功能已漸被代真筆或其他能繪出白色線條之鋼珠筆所取代，具有線條粗細一致之優點，但其缺點是無線條之透視變化及筆觸感性，對表現圖面視感之品質具有負面影響。圭筆效果雖較鴉嘴筆為佳，但圭筆的畫法要訣並非初學者所易掌握，須多加演練方能熟習。

　　圭筆的正統畫法，係以一般握持筷子之方式握持圭筆和導筆，以導筆在導尺邊緣滑動，藉下壓深淺程度控制圭筆筆尖之輕重，畫出具粗細變化之線條。導筆可用任何具有平滑圓頂之細長形器具，如細水彩筆尾端和尖頭筷子等。

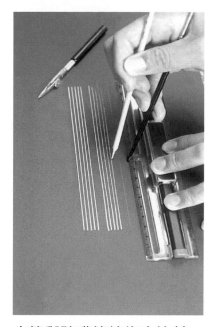

圭筆與鴉嘴筆線條之比較

鴉嘴筆線條冷硬一致，未若圭筆線條之流暢感性。

　　高反光之光線來源通常有二：一為主光源在物體稜線上集中反射出來的光線，二為環境光在物體表面之反射光線倒影或鏡射。適當的高反光表現，會使圖面產生畫龍點睛之效。高反光隨亮度強弱有不同之造形變化，其形狀，由弱至強，分別有點形、豆形、眼形、十字形、米字形，以及散花形。為方便溝通，亦可以數字表示亮點程度，如 1 號反光、2 號反光，依此類推。通常 4 號以上之反光點僅在鑽石、水晶或光源之表現上使用，初學者宜多練習 1 ～ 3 號反光點之運用。

　　就不同畫筆或色料的黑色程度做比較，廣告顏料的黑色為最深，因其表面粗糙吸光；其次是黑色色鉛筆的黑；再其次才是麥克筆的黑，因其色料被畫紙吸收，畫紙表面光滑，較易反射光線。就白色做比較，白色廣告顏料為最白，白色色鉛筆次之。在表現「暗中之暗」或「亮中之亮」時，應善加利用不同媒材的明暗層次特性。

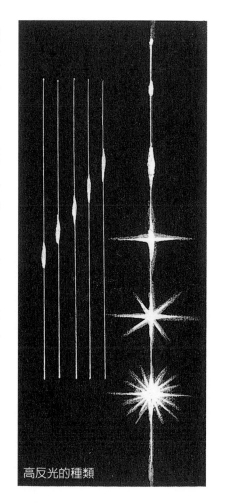

高反光的種類

4. 色鉛筆

　　主要係指黑、白二色色鉛筆。色鉛筆並非表現圖的主要筆具,但卻有整修圖面和畫龍點睛之效。使用時須注意其在不同光滑程度紙面上之筆觸完整性問題,原則上,鈍筆較銳筆容易浮現紙面底色微粒或產生斷續性筆觸。此外,快速運筆較慢速運筆,以及輕筆觸較重筆觸,容易產生斷續性筆觸。

色鉛筆附著情形比較

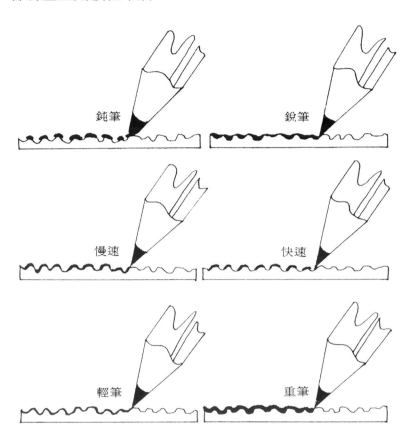

鈍筆　　　　　銳筆

慢速　　　　　快速

輕筆　　　　　重筆

　　斷續性筆觸可轉用來表現產品之外觀質感。例如皮革,可採用具表面凹凸質感之紙張,適當運用鈍筆、快筆和輕筆畫法,在紙張表面留下筆觸痕跡,形成皮革質感。有關色鉛筆之應用技法,將於後續相關章節中,做更詳細之介紹與說明。

5. 相關注意事項

　　麥克筆和粉彩混用時，宜儘量避免先粉彩再麥克筆的順序，否則粉彩顆粒容易將麥克筆筆頭阻塞。實非得已時，應隨即將筆頭在廢棄紙面上擦拭，以清除粉彩顆粒。麥克筆與色鉛筆混用時亦然。此外，畫面在噴以保護膠保護之後，不宜再覆以麥克筆著色，因為麥克筆筆液會推移保護膠和底色，破壞原有畫面平整性。

　　在用紙方面，因為影印機可大量複製表現圖底稿，於是影印紙便成為初學者最常使用之紙張種類，使用時須注意麥克筆筆液會將碳粉線條溶解推移的問題。速繪紙具半透明性，可將底稿墊於其下以弱黏性膠帶固定，直接作圖。深色粉彩紙會碰到底稿模糊的問題，可用轉印之方式為之，先在白紙上打好底稿，然後於紙背以淺色或白色粉彩條描繪線條輪廓，再將其置於深色粉彩紙之上，以硬筆筆尖重描白紙底稿正面，便可得到轉印之淺色粉彩底稿。傳統方法係利用軟質鉛筆之反光性，直接於深色紙上作成底稿，此法較費眼力，僅提供參考，不予推薦。

　　其他注意事項方面，繪圖前後切勿觸及畫面部份之紙面，汗液或手上殘留之油漬可能會在畫面上留下指紋或污點。畫紙最好用專用圖袋保護，不得已須捲起攜帶時，宜多加數張齊捲，以減低畫紙受壓折損或彎曲變形之機率。畫紙應置於乾燥處，溼氣易使紙張浮曲變形。畫好之圖面應噴以保護膠，並用膠袋保護，養成愛圖惜圖之習慣。

最常見之透視錯誤

1.消失線平行

2.垂直線歪斜

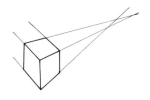

3.多消失點

4.反透視

5.比例失調
（立方體變長方體）

檢查透視之方法

構圖基本方法

　　打底稿或構圖是繪製創意表現圖的最基本步驟，畫面構圖與透視運用的恰當與否，直接關係著理念傳達和視覺效果的品質好壞。構圖的基礎在幾何立體透視形狀的掌握，其中，又以正立方體和圓柱體之練習為最基礎。二點透視圖法為設計師最常用之透視圖法，須多加演練。

　　初學者在正立方體練習上最易犯的透視錯誤，可概分為以下八大類：消失線平行、垂直線歪斜、多消失點、反透視、比例失調、超出視線錐，以及視心線和視平線歪斜。

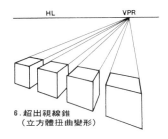

6.超出視線錐
（立方體扭曲變形）

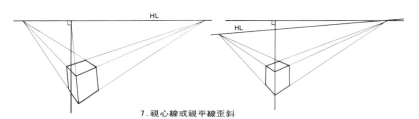

7.視心線或視平線歪斜

　　立方體透視錯誤可透過以下檢查方法，加以檢討修正：
- 斜率檢查法：愈靠近視平線之消失線斜率愈小，愈遠則愈大。
- 紙背檢查法：從紙背檢視構圖線條，視心線或視平線歪斜角度將呈二倍放大。
- 球體檢查法：正立方體內恰可容置一球體。
- 視角檢查法：接近視點立方體前緣下方之夾角應大於90度，最佳透視夾角約為120度。

1.斜率檢查法　　　2.紙背檢查法　　　3.球體檢查法　　　4.視角檢查法

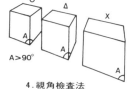

1.斜率檢查法　　　2.紙背檢查法　　　3.球體檢查法　　　4.視角檢查法

A：正面視心線角度
B：反面視心線角度

圓之透視爲初學者所不易掌握，在圓柱練習上，最常見的透視錯誤類型有六：銳角產生、使用相同度數橢圓、長方形透視圓、透視軸歪斜、圓面偏斜，以及超出視線錐。可使用以下三種方法修正圓或圓柱之透視錯誤：

• 透視圓通過各邊中點。
• 橢圓板之短軸與橢圓軸心之透視相疊。
• 確認透視圓邊框爲正方形之透視。

由於每個人會犯的錯誤類型不一，因此須找出自己的錯誤類型傾向，然後根據上述透視檢查方法加以修正改善。建議初學者在基本幾何立體透視有所掌握之後，再進階到複雜物的立體透視構圖。

橢圓透視錯誤類型及檢查方法

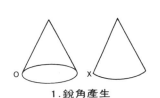

1.銳角產生

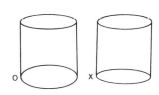

2.使用相同度數橢圓

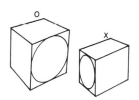

3.長方形透視圓

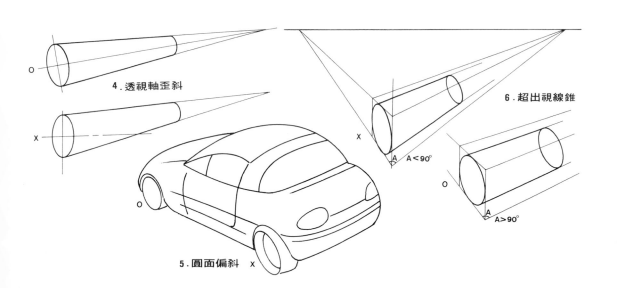

4.透視軸歪斜

5.圓面偏斜　x

6.超出視線錐

構圖方法的選擇，與表現物基本造形型態及其複雜程度、使用之繪圖工具特性、設計師之個人習慣等有關，以下僅例舉四種簡易構圖方法，供初學者參考使用。

1. 簡易圖格法

　　將 3697 圖格置於透明或半透明圖紙下方，利用圖格之透視角度和尺寸，將構想物做快速表現。運用此法所表現之圖面以直線構成之構想物較爲簡易有效，由於圖格透視角度固定，如須從其它角度檢視構想物造形，或構想物造形以曲線、曲面爲主時，則宜與他種構圖法配合使用。

超大螢幕電視機構圖

2. 圖形透視法

　　採用簡易圖格法相同之構圖概念，只是將圖格換成與構想物相近之透視圖面。例如繪製汽車外觀圖時，可將適當視角汽車圖片置於半透明圖紙下方，依據現成透視加以修改構圖。若底稿線條因圖紙透明性不足而顯模糊不清時，可以拓印描繪的方式取代。此法於相近透視圖面上做小幅度造形修改最爲有效，對垂直式構想之發展與表現頗有助益；用於水平式構想發展和構圖時，則須另行評估。此法之透視角度雖亦固定，但可依據底稿圖形，掌握曲面造形之透視變化，改善圖格法不利曲面構圖之缺點。

3. 幾何堆疊法

　　將構想物造形大部分解成若干個形狀相近的幾何形狀，以幾何幾線條和面塊爲基準線或基準面，將之堆疊或做比例分割成理想構想物形狀。此法具有塑形容易、面塊形狀和立體明暗關係明顯、不受限於直線或曲面造形構成等優點；其缺點在繪圖者須具有較佳之空間感和透視基礎，對幾何形狀掌握有困難者較不適用。

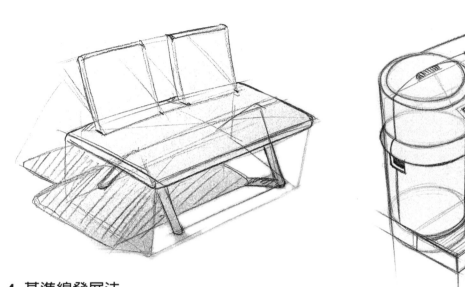

4. 基準線發展法

　　以構想物之一邊、中心線或一面爲基準線或基準面，以該線段或面塊之長度、比例做爲整體形狀比例和細部造形發展之依據。

基礎著色方法

　　鉛筆、粉彩和麥克筆為最常用之表現媒材，將其基本著色技法簡單介紹於下：

1. 鉛筆著色方法

　　利用筆尖與筆腹之筆觸特性，配合施力輕重，表現線條變化及面塊立體。應先找出適合自己的繪圖方向或方式，有人習慣自左而右，有人喜歡自左下而右上不等。明暗變化亦然，有些會有漸層比例不均的情況，有些則會有深淺對比過大的問題，應自我檢討，及早修正。

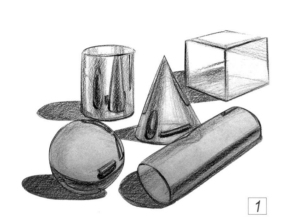

1

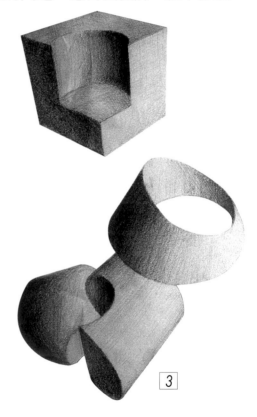

3

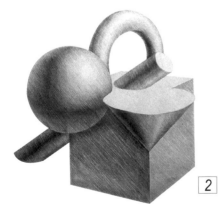

2

　　在曲線繪製方面，建議找出可順利繪出圓或橢圓之身體支撐點位置和軸心位置。以筆者個人繪圖經驗為例，在繪製一略等於拇指指甲大小的圓形線條時，可以平時書寫文字之握筆手形，將軸心置於食指與手掌相接處，以桌面固定腕部，順利繪出所欲圖形；當欲繪製一略等於拳頭大小的圓形曲線時，須調整軸心之身體支撐點位置，以懸肘轉腕之方式較為順暢；若擬繪製一略等於頭部大小的圓形形狀時，須站立屈身，將軸心置於肩膀位置，然後以肘推圓轉之方法較為流暢。

2. 粉彩著色方法

　　粉彩之著色方法，有如女性化妝撲粉，應秉持「先淺後深、先輕後重、先整體再細節」之程序步驟上色。塗大面積色塊時，建議以化妝棉包裹手指，以指腹擦拭紙面方式進行；畫小面積色塊時，可以棉花棒為工具。切勿使用衛生紙等質地較硬之材料，容易損害紙面纖維，造成表面起毛。當然，往往缺點和優點為一體之兩面，在繪製反皮等特殊效果時，可充分利用此一缺點。

　　淺色與深色粉彩紙之上色程序或觀念有所不同。在淺色粉彩紙上作圖時，須將所有顏色畫上，然後以明暗色（通常指黑白二色）粉彩作出立體；在深色粉彩紙上繪圖時，因粉彩之遮蔽效果有限，常以粉彩紙底色為表現物基色，僅以明暗色作立體表現。

　　粉彩不如水彩般地有很好的混色功效。因其粉末成顆粒狀之故，難以利用黑白二色拌出均勻一致之灰色粉彩。繪圖時難免會有混色之情況發生，若不留神，很容易得到雙色或多色相混所產生之「發霉」或「陳舊」視感。因此建議以粉彩作立體化處理時，宜避免混色情況之出現。

鉛筆著色基本練習

1　深色粉彩紙
　　「幾何體」／陸定邦
2　淺色粉彩紙
　　「幾何體」／陸定邦
3　圓柱與平面
　　「削鉛筆機」／陸定邦
4　圓柱與圓錐
　　「固定器」／陸定邦

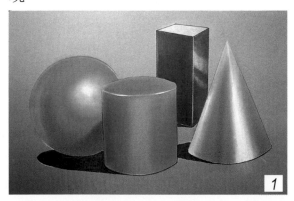

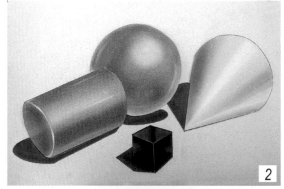

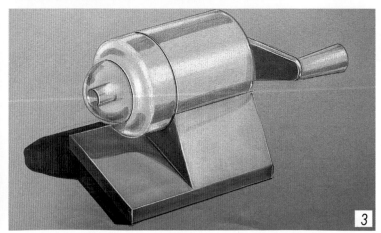

3. 麥克筆著色方法

　　麥克筆具有快速簡易、顏彩豔麗飽和、容易學習使用、取得方便等好處，廣為設計師所採用。基本著色方法可概分為平塗法與刷塗法二種。

　　平塗係指用麥克筆塗出顏色均勻一致之色塊。做好平塗的祕訣是，控制運筆的速度和持筆下壓的力道，速度務求穩健一致，力道不能過強，否則易留下筆觸痕跡。

　　中空框形是平塗練習的最好色塊形狀，要使筆色勻稱沒有筆觸接縫才算達到標準。欲達此效果，建議倣效列表機之列印動作做平塗練習，在前筆未乾之前畫次筆，並做適度之回筆動作（筆頭不離紙面地回到起畫位置），保持二筆接縫線之濕潤，以減低筆觸產生。

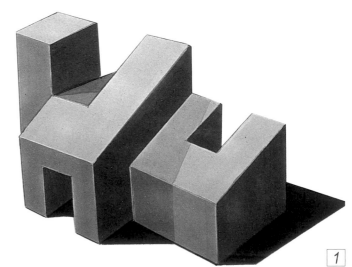

1

2

刷塗可就其目的細分為明暗刷塗、質感刷塗和背景刷塗三種。明暗刷塗在藉不同明度筆色之塗佈，將構想物予以立體化表現。質感刷塗在藉刷塗之筆觸質感，表現主題物之理想材質。背景刷塗之主要功能有三：刷出背景以突出或襯托構想主題、藉刷塗背景遮蓋或修飾主題物邊緣，以及以刷塗背景為基色，快速表現主題物。

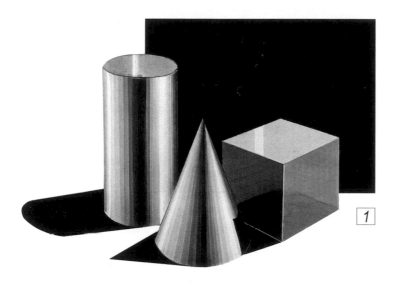

麥克筆平塗基本練習

1 明暗刷塗
　「幾何體」學生作品／陳玉臻
2 質感刷塗
　「幾何形木塊」／陸定邦
3 背景刷塗（襯托主題）
　「隨身聽」／陸定邦
4 背景刷塗
　「手機」（修飾邊緣）／陸定邦
5 背景刷塗（主題基色）
　「CD 隨身聽」／陸定邦

背景刷塗之方向原則

1 面積原則「隨身聽」／陸定邦
2 造形原則「吸塵器」／陸定邦

許多設計師常會在初期設計提案時，運用背景刷塗之快速表現功能製圖提案，因此初學者須多加練習此法。基本上，背景刷塗是沒有方向性的，只要能將主題物之立體形狀表現出來即可。為方便初學者之學習入門，建議以下觀念做為背景刷塗之方向原則：

- 面積原則：以最大面積面塊之深度透視方向為刷塗方向，其優點在同時完成環境鏡射之表面光影變化；
- 造形原則：以重點造形之透視方向為刷塗方向，其好處在藉刷塗密度或筆色彩度高低，奠定立體化基礎。例如：以綠色刷塗為背景之隨身聽圖例，其正面之面積為最大，因此可以其深度之透視方向為刷塗方向；橘色背景之吸塵器圖例，藉高密度筆色刷塗完成側面之明暗立體，同時在頂面留白強調高反光。

使用不同刷塗線條和刷塗媒材之視感比較

1 石板視感「座椅」／陸定邦
2 木板視感「座椅」／陸定邦
3 鋁板視感「座椅」／陸定邦

將刷塗的線條形式稍加改變，例如將高張力之木紋線條改為低張力、隨意、自由曲線之石頭紋路，便可表現不同材質效果。使用不同媒材刷塗，譬如粉彩，亦可得到不同質感之視覺感受。

以上媒材除可用以表現不透明材質視感之外，亦可表現透明材質，如玻璃和壓克力。因為透明材質之構圖程序和表現觀念與不透明材質者有許多不同之處，初學者應循序漸進，在掌握透視原理、基本構圖方法、媒材上色觀念、幾何立體表現，以及熟練即將介紹的常用表現技法之後，再參考第六章所述之材質表現方法，便自然能夠領悟。

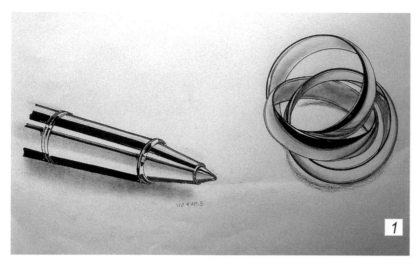

其他材質視感之媒材表現練習

1　麥克筆與粉彩
　　「筆柱與環」／楊彩玲
2　麥克筆與粉彩
　　「塑膠文具」／陸定邦
3　麥克筆
　　「玻璃瓶與櫻桃」／陸定邦

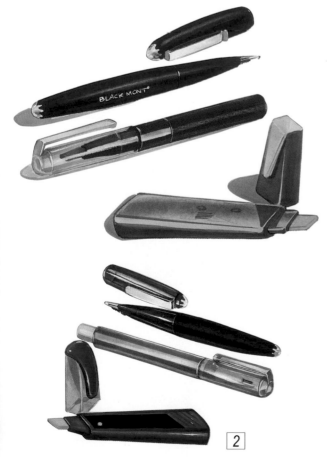

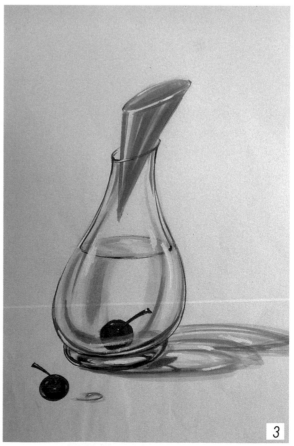

5 基本表現技法

創意表現程序
常用表現技法
草圖表現要點

創意構想圖繪製如同新產品模型製作，常會因對象物或新構想之本質差異（規則幾何／流線變化）、創意表現之複雜程度（靜態外觀／流程動作）、資源環境的限制（時間期限及紙張工具），或者品質要求水準（創意草圖／精密描寫）等因素條件之不同，而有彈性或多元的表現程序或方法的選擇。

標準表現程序的介紹解說，對初學者在構圖觀念和繪圖程序之能力建立上，有極大之幫助；常用表現技法的分類說明練習，對初學者之基本技能奠定和表現技巧精進，有顯著之效能；草圖繪製重點之分析講解，對初學者之表現觀念培養及技法靈活運用，有畫龍點睛之功用。

創意表現程序

　　雖然創意表現的程序，會因人、因表現物、因畫具等之不同而有所差異，但是繪製表現圖和製作模型一般，有其概略的先後順序。在此僅以非透明物爲假想對象，提出構想表現的一般程序做法建議，供初學者參考使用。至於透明物之創意表現程序，將會在後續章節中陸續介紹。

　　創意表現的一般程序做法可概分爲以下六步驟：構想確定和構圖、圖面分析與佈局、上基色與立體化處理、細節修飾、高反光強調，以及背景處理。

1. 構想確定和構圖

　　表現圖繪製的主要目的在將設計師腦中對產品的構想予以視覺化處理，使他人能透過視覺呈現，對設計構想的優劣加以評價或再發展。好的創意構想永遠是表現圖成功的第一要件。構想成形時，必須將相關的視覺訊號也同時在腦中加以成形、確定，如表現物之造形、顏色、材質、光源位置、透視角度、環境氣氛等，如此方能快速有效的進行表現圖面的繪製。當然，亦有僅掌握概略方向，邊畫邊思考者（譬如創意草圖），初學者宜按步就班，方不致徒勞無功。構圖時，可根據創意構想勾勒主要造形線條，細節造形可後續再加者，可暫先不畫，如電器產品上之說明文字、操作鍵符號等。基本上，構想確定係屬設計之範圍，請讀者另行翻閱設計相關書籍資料，於此不特加說明。

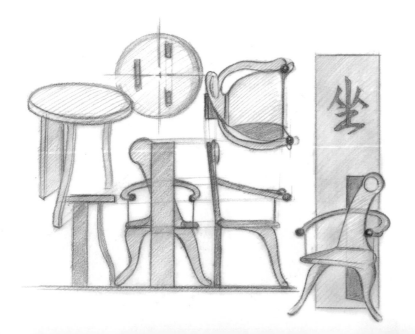

創意構想「對話椅」三面圖

2.圖面分析與佈局

　　圖面分析的目的在使繪圖者預先掌握整體畫面之立體造形構成，以節省上色思考的時間並避免發生錯誤。為充分掌握構想造形變化，可將曲面或複雜部份之造形予以大部分解成幾何立體形狀或其部份形狀之組合，以圖示方式註明各部份造形與簡單幾何造形之關連性。根據造形需要和美學原則訂定色彩計劃，本先淺後深、先複雜再簡單之原則決定各部件上色順序。

「對話椅」之圖面分析與佈局

　　上淺色時，可以較為大膽；上深色時，會將重疊之淺色蓋掉，須較為仔細。造形屬實體形狀者，宜先繪出影子透視；屬虛體或中空形狀者，影子透視界線不明顯，可置於較後步驟再行繪製。

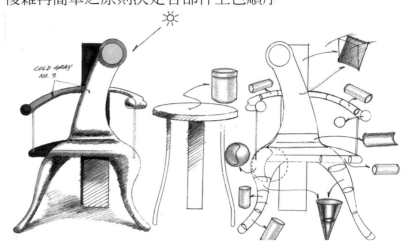

3. 上基色與立體化處理

　　此步驟之主要任務在表現構想物之基本顏色、質感，以及陰影、反光、倒影等。上基色時可同時進行立體化處理，如物體之三面各有不同基色，此三基色構成物體之立體化視感。著色時，難免會有筆水外滲或塗佈不整的情況發生，可暫時不做補救，留待細節修飾階段再行處理。立體化大體上是在做表現物的明暗處理，須注意如主射光、漫射光、反射光等光線的變化。反光變化會因表面質感和顏色之不同而會有所差異，如粗糙面和暗濁色表面的光線反射較少，畫面明度較低。依光源角度和幾何形狀之明暗分佈，決定造形之明暗變化關係。有關表面質感和不同材質表現的方法，將在第六章「常用材質表現技法」中做詳盡介紹。

「對話椅」上基色與立體化處理

　　圖面佈局與環境氣氛的營造有直接關係，佈局時應預留反光、倒影等所需之空間，以塑造產品訴求情境。

4. 細節修飾

　　此階段之主要工作有邊線修整、零件描寫、符號繪製、文字轉印等細節造形之視覺處理，細節處理的妥善與否，會直接影響到整體畫面的逼真度與畫面品質。上基色和立體化處理時，常因紙張之吸水性與徒手畫之不穩定性，而有滲出或毛邊之情況產生。修邊之程序任務，在將此些畫面瑕疵減至最低的程度，有時可和立體化處理同時進行，例如在上基色之前，將色塊邊緣用膠膜加以保護。

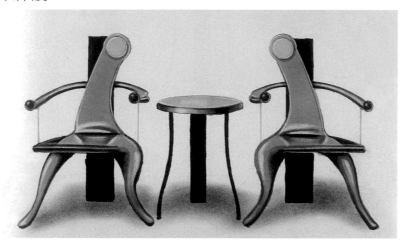

「對話椅」之細節修飾

5. 高反光強調

　　此步驟之重點在畫龍點睛，藉高反光點、線或面之表現，強調產品表面之光澤程度並凸顯視覺焦點與建議視覺動線。高反光之位置和形狀，必須和物體表面造形變化相配合，通常加於畫面較暗處，如此方能形成對比之亮光。適度運用高反光，可改變表現物的新舊視感。通常工業設計師所設計的產品表面光澤度較高，表面有明顯的幾處高反光，使產品看起來有「新」的視覺感受；工藝家所設計的產品則有許多刻意減少高反光，強調手工處理痕跡或人性觸感，使產品有「舊」的記憶聯想。

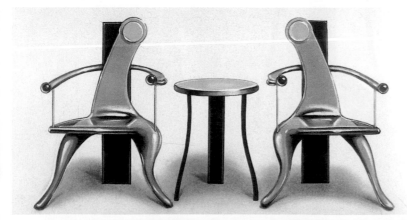

「對話椅」之高反光強調

6. 背景處理

　　表現圖亦可視同平面廣告來處理，適當的背景處理，可使表現物成為畫面的視線焦點。有關背景處理的方式及類型，請參考第七章「背景處理的方法」。

「對話椅」完成圖面

7. 注意事項

　　圖紙質軟易折，可施以硬質襯板保護，使辛苦完成之圖面有較長的保存時間。圖面所佔空間較大，攜帶亦不方便，可考慮製成相片、幻燈片或電子檔案，一則減輕上述困擾，二則為作品集製作做準備。

「對話椅」比例模型

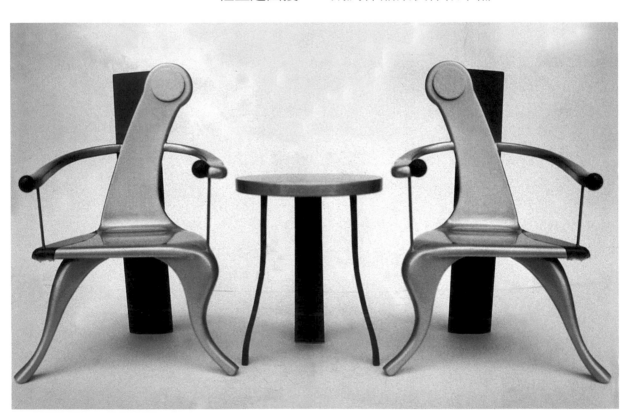

常用表現技法

在對創意表現程序有所了解之後，將介紹一般常用的表現技法。根據紙筆特性，常用的表現技法可概分成平塗法、刷塗法、漸層法、反白法、留白法、疊色法、拓印法七大類型，可考量時間、畫具、畫紙、構想表達內容等限制因素，彈性組合或挑選適當技法，表現創意構想。

1. 平塗法

此法在表現均勻受光下之物體表面情況，常用於表面反光度不強之小體積構想物表現。此法在麥克筆筆水充裕時使用為宜，利用紙張之滲水性和穩定的用筆速度，使前、後筆間不留下筆觸。上不同明度色塊時，以先淺後深之順序著色，可部份減輕深淺交接處之仔細程度。

1「鑰匙圈遙控器」／陸定邦
2「手機」／陸定邦
3「隨身聽」／陸定邦

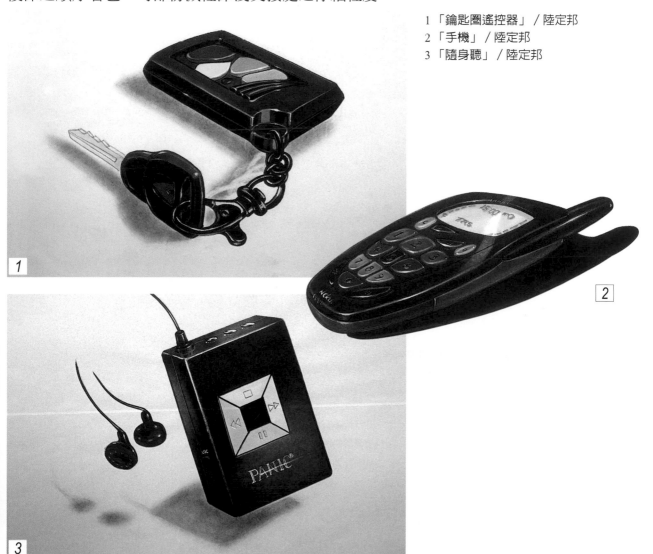

2. 刷塗法

　　故意留下筆觸之著色法。此法在繪製以平面構成為主之構想圖時最常使用，將顏色與質感之表現部份予以省略，同時完成背景和物體表面反光，以物體之造形及陰影為表現重點。可用麥克筆、粉彩、壓克力顏料等媒材，以深淺間錯的方式作全部、局部或重點部位之刷塗。可用單色或多色混合刷塗，筆觸務求強勁有力，畫面要有漸層效果，顏色避免污濁。原則上，在最靠近視點處與物體陰暗面處，可刷上較深顏色，亦可將最淺色部份留白，以突顯其立體效果。此外，可使用弱黏性膠帶將刷塗範圍做成保護，以節省時間、精力及媒材用量。

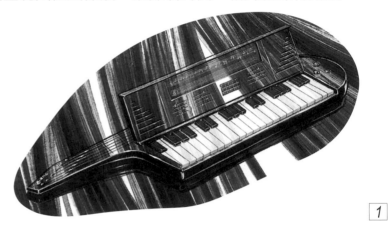

1 「鍵盤吉他」／陸定邦
2 「玻璃器皿」／陸定邦
3 「染色椅」學生作品／李柏錦

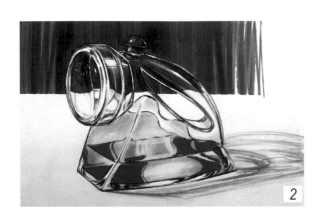

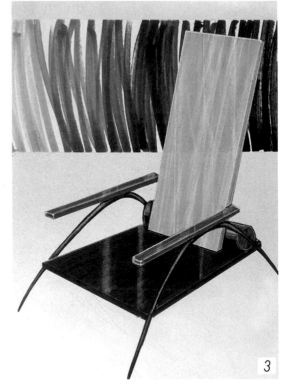

3. 漸層法

　　此法最常用於表現物體之圓弧曲面，通常以粉彩為主要表現媒材，配合使用之化妝棉塊不宜過小，否則容易造成壓力集中，破壞漸層平整性。使用不同明度之灰階麥克筆或單色彩色麥克筆作漸層表現時，應於濕筆時為之，亦即在前筆所塗尚未揮發乾燥之前，塗下次筆。以色鉛筆作漸層表現時，須注意紙面平整問題，且須以筆腹或鈍筆為之。

1

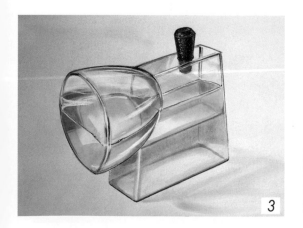

2

1　麥克筆
　　「螢火蟲」學生作品／張哲龍
2　鉛筆
　　「甲蟲」學生作品／蘇聖詞
3　粉彩淺色背景
　　「燈形玻璃器」／陸定邦
4　粉彩深色背景
　　「燈形玻璃器」／陸定邦

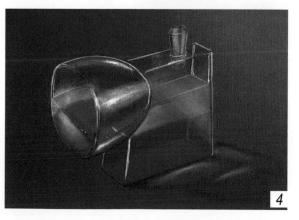

3　　　　　　　　　　　4

4. 反白法

　　此法係爲節省平塗大面積色塊時間及媒材使用量所發展之表現技法，基本繪圖觀念在強調表現物體之表面反光或明暗反差。選擇能表現構想物顏色之深色紙張，施以簡單之黑色、深色或白色色料，即可表現物體之立體造形和表面材質。

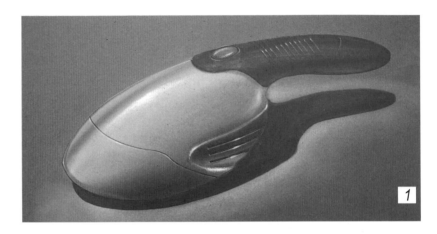

1　單色（白色）反白
　　「吸塵器」／陸定邦
2　雙色（黑白）反白
　　「旅行箱」／陸定邦
3　多色反白
　　「玻璃盒」／陸定邦
4　剪貼反白
　　「球狀香水瓶」學生作品／陳群岳

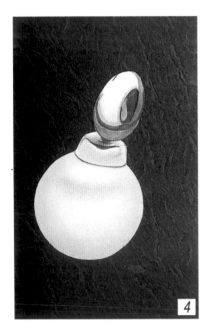

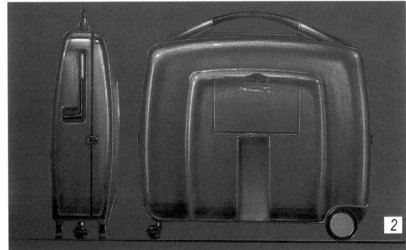

5. 留白法

在構想物表面刻意施以高反光留白，可使複雜畫面簡單化、單調畫面活潑化。此法常見於高反光物體表面之表現，亦可稱之為「高光法」。首先決定留白之圖面部位及形狀，按造形曲面變化空出適當高反光畫面，在空白部份略施以明暗和材質表現，其他部份則按正規表現方式處理。

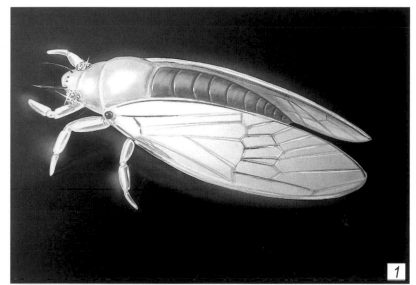

1 深色背景留白
　「蟬」／陸定邦
2 金屬反光留白
　「靴」學生作品／張家維
3 壓克力反光留白
　「緊急照明燈」學生作品／廖宏澤

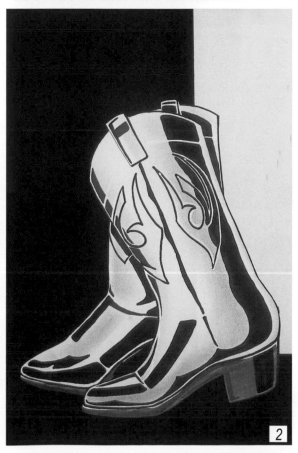

6. 拓印法

　　材料質感或表面花紋之快速表現技法之一。將具深刻表面質感之材質（如壓花塑膠布、粗面石板、皮革等）置於畫紙下方，以色鉛筆、粉彩或快乾之麥克筆拓印出表面質感，然後著上所欲表現之顏色即可。如有適合構想物表現之轉印紙圖案，可先將圖案轉印於著色區，然後再著上麥克筆，因為轉印部份之表面吸水性質異於紙張，所以亦可得到有如拓印之表面質感或花紋效果。

1　白筆拓印
　　「女短靴」學生作品 / 蘇鈺茹
2　色鉛筆拓印
　　「皮包」學生作品 / 顏綏淪
3　麥克筆拓印
　　「直排輪鞋」學生作品 / 翁千惠
4　紙質利用
　　「長桶靴」學生作品 / 黃薰彗

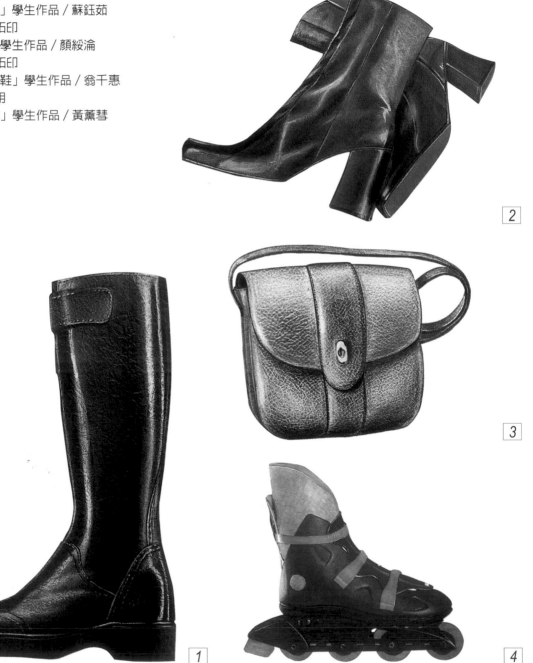

7. 疊色法

　　另一種用於快速表現材料質感或表面花紋之表現技法。在上完基色之後，覆以色鉛筆、廣告顏料或其他色料，畫出所欲表現之表面質感、花紋、標示文字和符號等圖樣（亦可用具有紋路質感之印刷紙張替代基色），然後在圖樣部份再予以立體化處理即可。

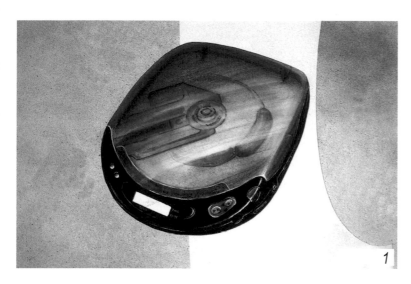

1 麥克筆疊色
　「CD 隨身聽」學生作品 / 洪正理
2 色鉛筆疊色
　「瓢蟲」學生作品 /
3 色紙疊色
　「資訊產品」學生作品 / 蕭福財
4 粉彩疊色
　「有色液體容器」學生作品 / 莊晉緯

草圖表現要點

　　為求繪圖順遂起見，可在正式創意表現圖製作之前，利用最短時間繪製草圖，事先掌握表現重點、圖面結構、配色質感等視覺傳達相關資訊。

　　「草圖」的圖型範圍廣泛，可將之定義為粗略的或概念示意的創意表現圖，或不刻意處理細節的精緻創意描寫。其種類亦如表現圖分類般地，可從不同觀點下分出不同的圖面類型。構想草圖具有快速記錄構想、分析圖面構成、水平發展造形等優點，並可快速搭起設計師和和其思路靈感間的橋樑，使設計師和其理想造形產生交談互動的情境，讓設計師能快速捕捉、記錄、比較、整理、修改，並發展出新的設計創意。靈感通常只在瞬間出現，只要有筆紙，甚至地上的塵土，設計師便可將之攫取成形，毋須考慮電腦在那裡、是否接上電源等會將思緒中斷的問題。

　　草圖繪製雖以徒手畫為主，但亦可以工具輔助，以減少凌亂線條數量並增加透視之準確性及圖面完整性。草圖繪製之觀念、技法與程序和正式表現圖相同，僅在圖面傳達重點上和精緻度上有所差別而已，其表現要點計有以下數項：

1. 概念完整

　　草圖之表現，首重理念巧思之完整表達，常輔以說明圖文，強化圖面資訊之完整性與溝通性。若草圖構想以機能之運作為重，則須以機件運作之原理、過程、方法等為強調之重點；如以操作為主，則須顯示其與操作姿勢、操作方法或人體尺寸等之相互關係；如以整體造形表現為焦點，則須選擇產品習用視角表現，以突顯外觀之感性訴求。

1 「迷你視聽組合」／楊彩玲
2 「鑰匙扣」／楊彩玲
3 「多功能交通工具」
　學生作品／湯瑞珺

1

2

構想圖B細部解說
防滾桿　　全景式天窗　　　尾翼
位置較高的頭燈
浮筒出口
有很多小秘密的輪圈

3

2. 重點明示

　　草圖表現之重點多具有局部性，亦即每張草圖所強調的重點或部位多有所差異，局部強調於是為草圖表現重點之一，可採用對比色彩或特殊透視角度等方式強調。

1「賽車」學生作品 / 林愈浩
2「手持式吸塵器」/ 楊彩玲
3「急難求生設備」/ 楊彩玲

1

2

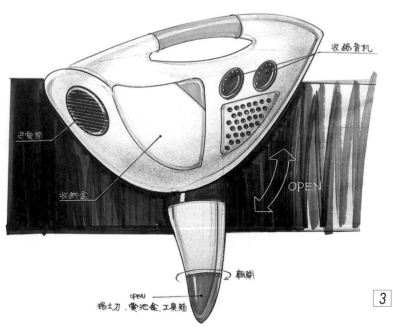

3

3. 細節省略

　　將時間、材料和精力用在刀口上，係草圖繪製的重點觀念。非必要之細節描繪，會浪費草圖繪製時間、阻礙造形思考速度和壓縮造形發展空間。非關理念傳達或重點強調的造形細節或圖面構成，可予以適當淡化處理或省略。

1 「木質手機」／陸定邦
2 「蟲形容器」／陸定邦
3 「充氣機」／楊彩玲

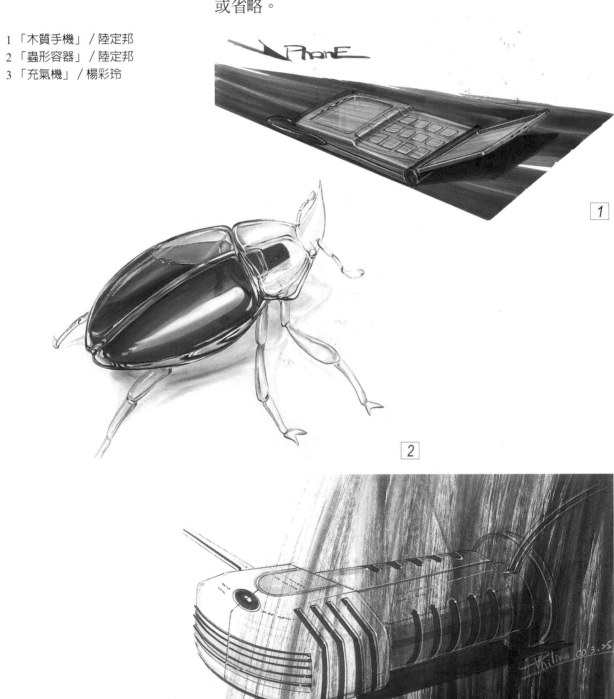

4. 明暗加強

中國山水畫「畫七分留三分」的用意，在增加觀賞之意境與想像之空間，期以最少的顏色畫出最多的色彩。將草圖之明暗反差予以適度加強，亦可收設計者和觀圖者想像空間放大之效。明暗加強意指強化立體之明暗對比，減少中間色和淺色調之呈現，具有精減媒材使用種類數量、使構想物造形更具立體感、加快繪圖速度並節省繪圖時間等優點。

1 「燈形灑水器」／陸定邦
2 「對講機構想」學生作品
3 「除塵設備」／楊彩玲

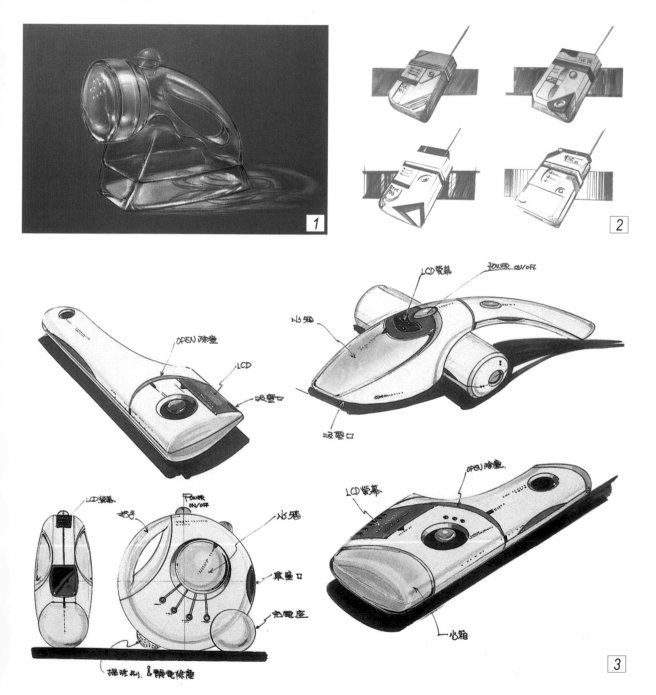

5. 線條俐落

線條流暢俐落，為草圖品質之基本表現要求。初學者雖無法一蹴可成，但可練習在略微凌亂的線條草稿上，用寬筆或深色筆勾勒出重要造形的線條及轉折曲面。能否找出適合自己的最佳畫圖姿勢（身體支撐點位置、軸心位置和畫圖角度），關係著造形線條之操縱靈活度和造形準確度。

1「壺」／楊彩玲
2「吹風機」／楊彩玲
3「手機」／楊彩玲

1

2

3

6. 大膽快速

　　爲求思路流暢，草圖繪製時，必須大膽快速，不刻
意修飾或描繪細部造形，質感或顏色構件，可予以省略，
專注造形線條部份。錯誤或多餘的線條不必隨即擦蓋，
可視情況予以留置，成爲背景之一部份處理，或以另紙
謄整。

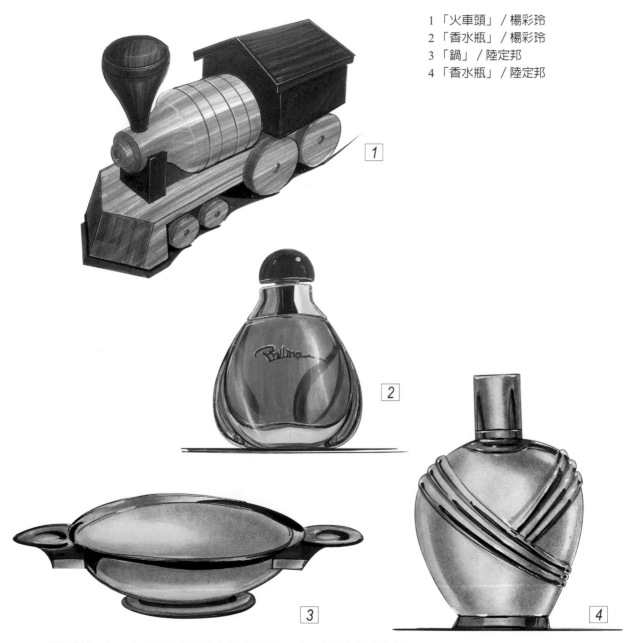

　　草圖並不一定是潦草粗略的圖面，亦可指創新發展
程序當中、尚未最後定案之所有類型圖面，也可以是乾
淨的、像精描圖一般的精緻圖面。要表現精緻圖面，一
定要將造形之確實顏色和質感加以精確表現。

6 常用材質表現技法

塑膠
金屬
烤漆
木材
橡膠
皮革
布料
玻璃
石材

　　繪製表現圖的主要目的在藉繪圖技巧表達設計者的意念，帶動觀看者的想像力，以近似的材料質感，暗示創意構想所使用的材料、材料相互間的關係、材料分佈的情況和比例、材料經過加工處理之後所呈現的型態，以及材料被使用時的觀感等。因此在表現材質的同時，也應思考有關材料特性、加工方法與程序、部件構成和組裝結合等屬產品製造方面的問題。例如，設計一個木製衣櫥，在表現材質之前，須先對木材的種類和原木料生產過程有所瞭解，針對各種木材之紋路變化、木板之製程方式等進行觀察，之後所表現出來的圖面材質方會與真實產品相接近。小學生都知道樹木有年輪，但是為什麼沒看過木製衣櫥上的木紋有年輪圖案的呢？這當然是和木料的生產程序有關！所以，在表現任何一種材質之前，應先對該材質的相關特性和加工方法有所瞭解才是。

　　光線和陰影是表現圖的生命，反光和透光的描繪則是材質表現的靈魂。根據不同材質的反光性和透光性，以及被使用的頻率多寡，將常用的產品材質表現種類，按塑膠、金屬、烤漆、木材、橡膠、皮革、布料、玻璃、石材的順序說明於下：

自從塑膠材料問世以後，產品材質的真實性便受到考驗，因為塑膠材料可以被處理成，或模仿成幾乎所有其他材質製成品的造形、顏色、質感，甚至結構特性。雖然塑膠材料如此神通廣大，但一般人在觀看產品時，並不會認為一個鍍銀的產品仍然是塑膠，多數人的第一印象，仍然會沿習舊有的視覺經驗來進行產品材質的判斷。大體而言，塑膠材質可以模仿得像其他材質，但仍然有和其他材質差異的地方，譬如：分模線位置的設計、真空成形或射出成型在造形上的限制、以及其他材料少有的縮水現象，使得部份產品表面的倒影產生波紋或些微變形的情況。儘管如此，在表現創意構想時，上述缺陷還是會被刻意的隱藏起來，使塑膠材質的差異性愈趨消失。根據塑膠製成品的表面反光性和透光度，可將塑膠材質區分為低反光度、中反光度、高反光度和透明塑膠等四大類。

塑膠

1 「吸塵器」學生作品／陳玉臻
2 「吸塵器」學生作品／蔡淑慧

1.低反光度塑膠

產品表面經咬花或霧面處理，具有質感，使表面反光不集中，各面顏色明暗趨於一致，沒有太多反光變化，或反光僅在稜線處出現。可使用平塗法或拼貼色紙之方式做成基色，約略做成立體化處理，然後加出稜線上的反光線條即可。

1 「電動筆擦」
　學生作品 / 龔青雲

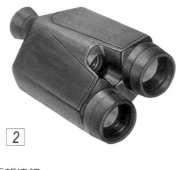

2 「望遠鏡」
　學生作品 / 王克民

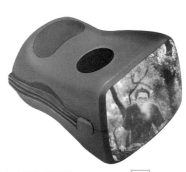

3 「小型電視機」
　學生作品 / 許曉禾

2. 中反光度塑膠

產品表面較為光滑，會產生較多的反光線，甚至有少許的反光面，反光面上之反光與基色的明暗對比變化不應太大，否則容易形成高反光面。

1 「牙籤罐」
　學生作品 / 蘇鈺茹
2 「軟管瓶」
　學生作品 / 黃竣詳
3 「吸塵器」
　學生作品 / 林麗雯

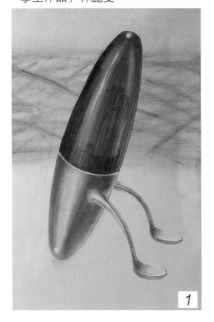

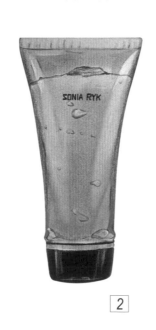

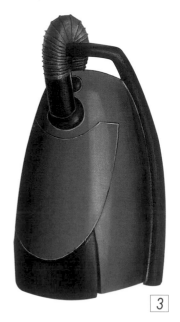

3. 高反光度塑膠

　　物體表面之光滑度增高，表面反光點和反光線增多，有明顯的反光面出現，物體基色和反光色之對比趨強，物體明暗對比加大，可用金屬高反光之觀念來加以表現。

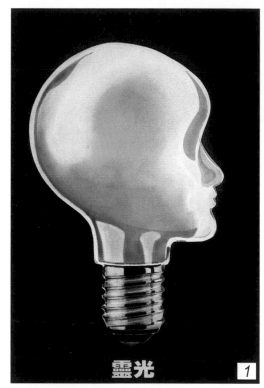

靈光

1 「頭型燈泡」學生作品 / 許心慈

2 「咖啡機」學生作品 / 楊超閎

3 「傳真機」學生作品 / 林桓瑜

4. 透明塑膠

　　透明物體常被認為是最困難的表現對象物，其關鍵在須同時畫出物體表面和透明物體後方物品之明暗和反射，並具有前後之層次關係。透明物體具有以下之共通特性：

• 透過透明物所看到的物體形狀會產生變形，顏色也會有所改變。
• 物體表面會有倒影和反光情形出現。
• 物體的結構造形（如厚度）可在邊緣和角落處察覺。

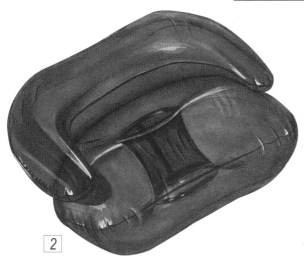

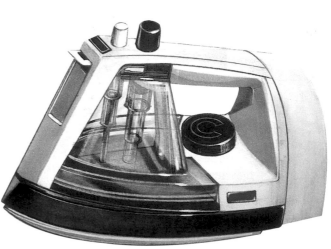

　　有關透明物的表現方法,將於「玻璃材質表現」一節中做詳細說明。在此僅就玻璃和塑膠材質之差異點作比較。透明玻璃和塑膠主要存有以下明顯差異處:

- 材料厚度不同:因成形方式之不同,塑膠材質厚度趨於一致,玻璃厚薄差別明顯。

- 材料曲光度不同:塑膠產品質地均勻,表面曲光情況輕微;玻璃厚薄差別明顯,易產生較大的曲光變化。

- 透光度不同:塑膠透光率較差,會改變透視物體的顏色;玻璃的情況將較輕微,透視之物體顏色與原色較相接近。

- 材質顏色不同:就清澈的玻璃而言,玻璃的邊緣會呈現冷調的綠色,而塑膠則因成份之不同而有差別顏色呈現,如壓克力和 PS 趨近白色、AS 則偏藍色等。

塑膠材質的表現步驟

　　塑膠材質反光度、透光度有所不同時，其表現的方式和步驟即會有所不同。在此無法逐一介紹所有差異塑膠材質的表現方法，僅選擇以二圓柱體為主所構成之白色開飲機為示範例，簡要說明一般塑膠材質的共通表現步驟。

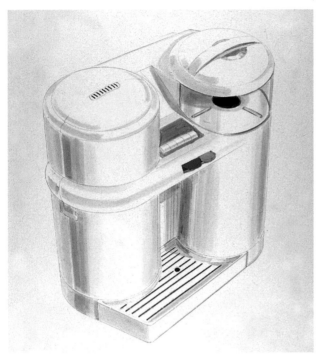

1. 決定光源方向及明暗對比程度：
- 開飲機本色為淺色，所以明暗對比不可太強，在此選用 1-4 號冷灰麥克筆作為陰影表現色。

2. 以深色背景色強調透明塑膠材質並突顯白色底色：
- 將開飲機本體用遮擋膠膜保護，並將背景區邊線貼以不傷紙面膠帶。
- 著上藍色背景色。

3. 加中間色調及表現表面
反光：

• 以淺灰色粉彩擦出物體
表面屬中間色調區域。

• 用橡皮擦修整中間色調
邊線並擦出反光線條。

• 透明儲水槽塑膠壁厚部
份應予以留白，可穿透
部份則塗以背景色。

4. 環境反光及高反光處理：

• 以白色色鉛筆和廣告顏
料修整邊線。

• 點出主光源、環境光源
之高反光點。

5.前景與背景處理：

• 用剪貼方式貼上標籤，並補上圓柱之高反光線條。

• 以藍色粉彩繪製地面陰影及部份倒影。

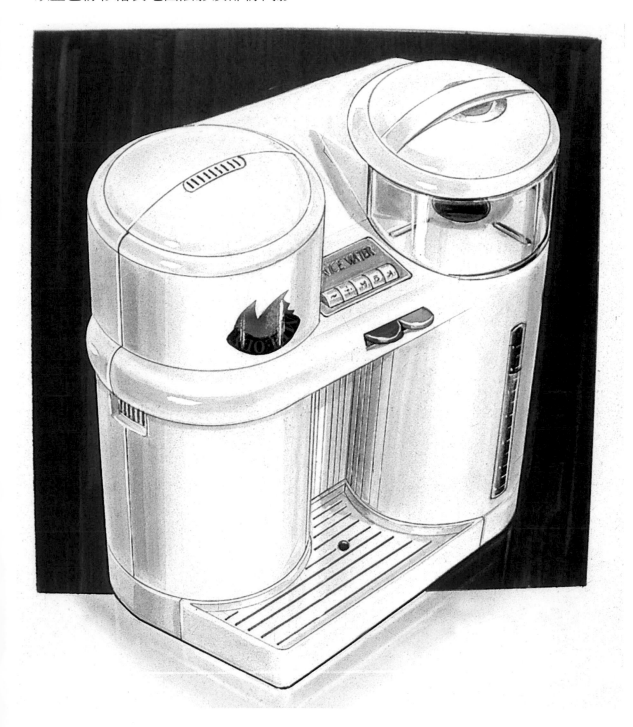

金屬

金屬材質有許多種，如鋼、鐵、銅、鋁等等，其表面處理的方式種類亦繁多，如電鍍、噴砂、烤漆、陽極處理等。構想表現方式會因不同材質、表面處理，甚至加工方法之差異而有所不同。然而，不論所表現之金屬材質為何，只要能靈活運用以下之表現觀念，必可掌握金屬材質的表現要訣：

1 「馬」學生作品 / 劉慕德
2 「青蛙」學生作品 / 楊肇強

1. 光滑的金屬表面具有高反光性

　　表現時必須將周遭環境景物之反射，以及小零件的倒影畫入主題物表面，就好像我們站在不鏽鋼茶壺前面，會看見自己身影的反射一樣。爲求作圖方便，可以仿效照相攝影師的做法，用一塊黑布將自己的反射影像藏起來，因此在產品照片上常會發現黑色色塊的反射。

想像一下，攝影師在圖上何處？

1「笛音壺」學生作品／王兆明
2「望遠鏡」學生作品／李凱彥
3「樂器」學生作品／蕭福財
4「壺」學生作品／陳志明

JHR-852
DOUBLE FRENCH HORN

2. 室内和室外之環境反射不同

有關物體在室內或室外環境下之表面反射形狀，可參考第三章「鏡射與倒影透視」小節之反射模式繪製。通常室內環境之反射表現以灰色或產品所屬平面之色調為主；室外環境則以天藍和地面之灰、綠、褐三色為主。金屬材質之表現品質，常取決於表面環境鏡射結果，可在構圖時加以比較，選擇較有利產品構想表現者。

1,2 「室内與室外環境之茶壺鏡射構圖」／陸定邦
3 「加藍色背景之室外茶壺完成圖」／陸定邦

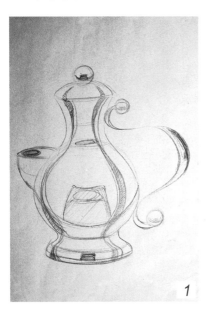
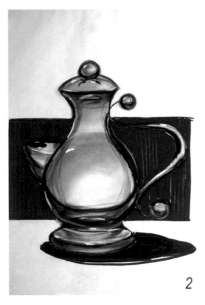
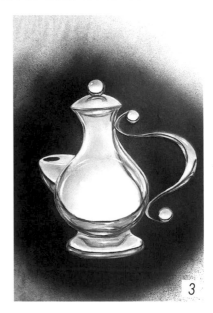

3. 金屬材質之明暗對比強烈

通常表面愈光滑之金屬材質產品，其表面之明暗對比愈強烈，表現時應儘量減少中間色調的出現。欲營造霧面處理之表面效果時，可適度增加中間色調之出現，但仍須維持強烈之明暗對比關係。即使材質本身不具高反光性，若為金屬材質，仍須保持一定之明暗對比關係。

1 明背景
　「機車」學生作品／何俊亨
2 暗背景
　「壺」學生作品／陳玉臻

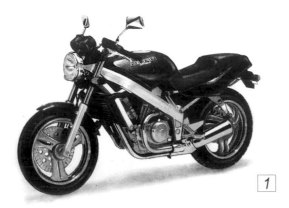

4. 暗色色塊的邊緣和角落要保持圓渾順暢

　　金屬產品為減少意外傷害發生，多會將邊緣線和銳角加以圓角處理，因此在表現金屬反光之暗色色塊時，宜將色塊各端點或角落取鈍角或圓角。

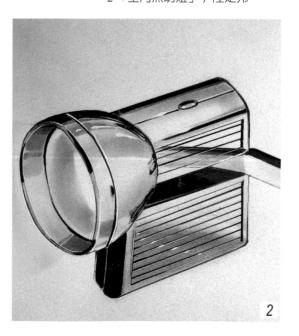

1「薩克斯風」學生作品 / 張倉榮
2「室內照明燈」/ 陸定邦

表現金屬材質的步驟

不同金屬材質有不同的表現方式和步驟，以鋁爲例，說明室內環境景觀之金屬材質表現步驟。

1. 決定環境反射和倒影的形狀和位置：
* 以鉛筆打底，用中間色麥克筆繪出反光色塊和線條。因壓縮器位於白色桌面上，故深色色塊宜預留桌面之白色反光區，啤酒罐開罐面之反射亦不可忽略。
* 用彩色麥克筆平塗啤酒罐罐身色塊，其顏色會在圓柱形把手上產生反射。
* 爲表現不鏽鋼表面之鏡面效果，繪製條狀紫色背景色塊時，須將壓縮器側面之反射色塊一併畫出。

2. 將明暗對比拉開：
* 以深色麥克筆和黑、白色粉彩將對比明暗差距拉開。
* 如欲表現較舊之啤酒罐表面，可增加黑色粉彩使用量；反之，則酌量減少。
* 壓縮器側面仍有桌面之白色反光，故須塗以白色粉彩。因其爲陰暗面，亦可以淺灰色粉彩代替之。

3. 細部修飾及高反光處理：
- 用黑、白色色鉛筆以及透過曲線繪圖工具之運用，將曲面細部加以整理修飾。
- 以圭筆沾白色廣告顏料，將高反光線和反光點點出。

4. 產品標示、材質染色及陰影處理：
- 以黑色色鉛筆將壓縮器英文字樣等描出。
- 以黃色粉彩塗染把手，使其成為金黃色材質金屬。
- 以黑麥克筆繪出地面影子形狀，並用黑色色鉛筆加強反射之深色線條。
- 以黑色粉彩塗出側面之影子反射。
- 用白色廣告顏料點出被黃色粉彩覆蓋之高反光點，以及室內其他光源所造成的表面反光線條。

烤漆

烤漆表面具高反光和高潤澤度,明暗對比強烈,常用於交通工具和室外產品之表面處理,如汽車、機車、船等。運用此種方式表現構想時,常在主題物表面上預留較大面積之反光面,此反光面乃由天空或環境光線在物體表面之反射所形成。

1 「工程車」學生作品 / 何俊亨
2 「直升機」學生作品 / 林麗雯
3 「汽車」學生作品 / 黃振煜

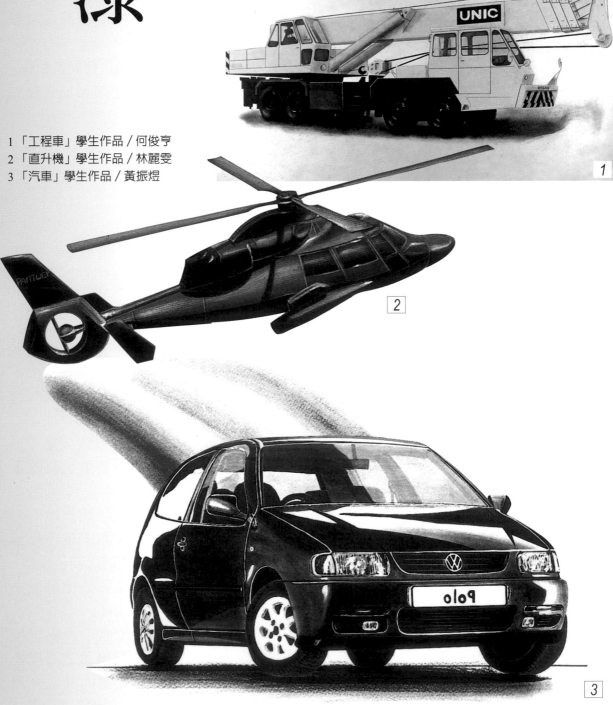

以交通工具為例，如果交通器停放在高樓陰影區邊緣，應將高樓倒影在車頂上的形狀繪出；若交通器位於郊外曠野區，則附近山巒稜線形狀之反射，應在車體側面出現。亦有將室外產品置於室內光線之下的表現情形，有如攝影棚內所拍攝之汽車照片，車體上則不出現天際線的反射。綜合漆面材質的視覺特徵，將其表現要點歸納如下：

- 天際線或環境反射為圖面構成要素。在上基色之前，須先決定環境反射之形狀位置。
- 須預留較大面積之反光面。表現重點宜放在材質表面之高反光性和高潤澤效果之強調，要使產品表面有亮晶晶的感覺。
- 天際線附近之明暗對比強烈，陰暗處之顏色飽和。
- 可採用與光面金屬或高反光塑膠材質產品相近似的表現觀念作圖。

不同反光程度之烤漆表面處理

1　高反光
　「休旅車」學生作品 / 羅松森

1

2 中反光
　「直升機」學生作品 / 羅光卓
3 低反光
　「直升機」學生作品 / 薛家明

由於塑膠表面處理技術成熟，許多金屬材料本身或其表面處理已由塑膠代替，甚至可做出比漆面處理更好的高反光度和潤澤度效果。由於漆面表現方法可獲得很好的圖面效果，而且可收刺激觀圖者產生更多聯想的效用，故此表現法有漸漸成為室內產品主要表現技法之一，日本設計大師清水吉治先生便擅於此法。

以塑膠材質取代漆面處理

1 「重型機車」
　學生作品 / 林朝政
2 「吸塵器」
　學生作品 / 谷美潔
3 「輕型機車」
　學生作品 / 余國棟

2

3

烤漆表面的表現步驟

　　由於烤漆表面效果可參考光面金屬或高反光塑膠材質的表現觀念和程序步驟，因此不逐一以圖示說明，僅以輕型機車爲例，就車體上之視覺效果表現，做簡要介紹：

1. 在構圖時決定環境倒影或反光面塊之形狀位置。
2. 以平塗法上倒影區或陰暗面之顏色。
3. 立體化處理，以漸層法上反光面粉彩。
4. 細節修飾和強調高反光。
5. 與環境相融和，在物體反光面重點施以背景色粉彩（圖例之背景爲白色）。

1「輕型機車」學生作品 / 洪正理

木材

　　木紋曲線是木製產品的靈魂，在表現木材材質之前應先對木製產品的紋路變化多加仔細觀察，如此方能掌握木材材質的表現要訣。具自然紋路變化的木紋表現方式，可分成貼皮和實木二種不同的情況來討論：實木的三面木紋走向有一定的關連性，以附圖「幾何木塊」的長方體木塊為例，頂面和右側面的木紋順樹幹走向，會呈現如等高圖般的木紋曲線；左側面則為樹木之橫斷面，因此呈現年輪形狀之一部份。須注意的是，左側面的木紋線條將與其他兩面的木紋線條相連接，才像是實木的木紋變化；如果各面都以頂面木紋圖形表現，就成為貼木皮的表現方式了。

1 「幾何形木塊」／陸定邦
2 「火車」學生作品／陳必華
3 「傳呼器」學生作品／黃仁宏

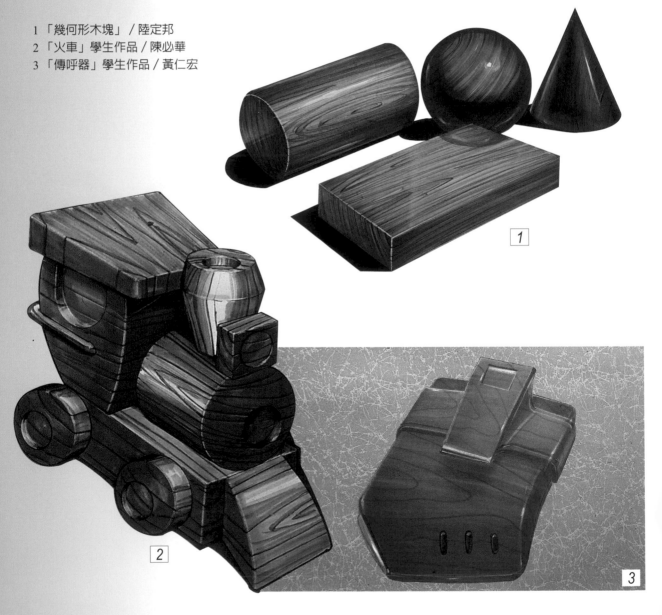

1

2

3

在決定木紋表現型態之前，需考量實際生產上的可行性和經濟性，如此方不致使設計師的理想與實際相差太遠。木材可經高溫、高壓而得彎曲形狀，初學者不妨在表現彎板曲面之前，先到傢俱店或木材行做實際的木紋變化觀察。須注意的是，木紋線條和顏色之混合佈局，應避免產生盤根交錯之「樹根木紋」情況。

1 扁方體
　「手機」學生作品／陳上龍
2 圓柱體
　「咖啡機」學生作品／黃國華
3 複合體
　「相機」學生作品／魏士超

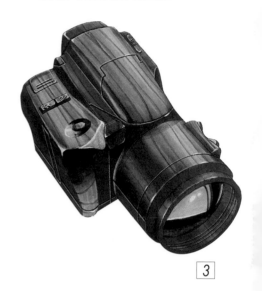

3

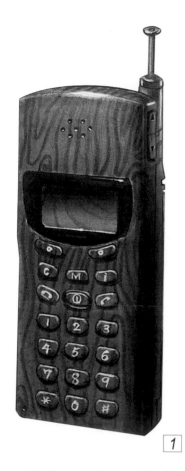

1

2

此外，木材表面的處理方法眾多，有的以漆做表面塗裝，做成噴漆或烤漆之表面處理；有的將之染色，使木材呈現非自然的木材顏色；有的則保留自然木紋紋路的變化，增添木製品的趣味感和價值感。

1 原木色
　「手持式吸塵器」／陸定邦
2 染色
　「手電筒形木塊」／陸定邦

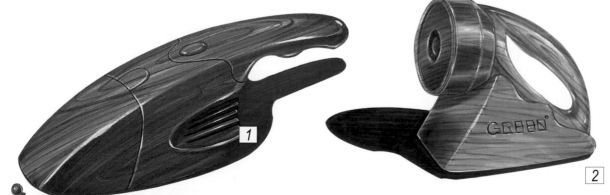

1

2

木製品反光性隨表面處理程度的不同而有所差異，在表現圖上之主要差別僅在反光倒影面積的多寡而已。工業設計所創新之對象物，不似工藝設計般地有時須將新產品處理成舊東西的模樣，以增加產品在感性上的附加價值。對初學者而言，在選購木紋色麥克筆時，應避免顏色暗濁之色筆。

1 低表面光滑度
　「吸塵器」學生作品 / 鐘琇暖
2 中表面光滑度
　「望遠鏡」學生作品 / 劉慕德
3 高表面光滑度
　「電吉他」學生作品 / 吳浩毓

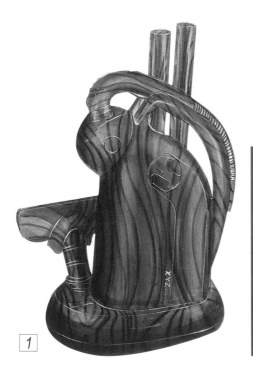

1

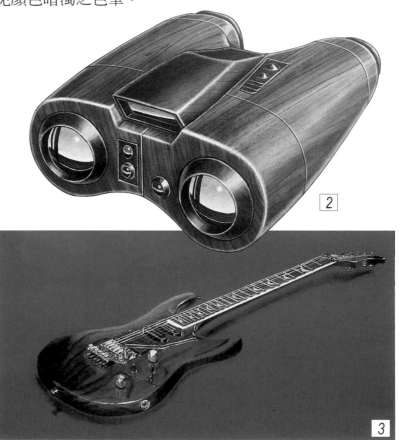

2

3

藤材亦為傢俱產品時常使用之材料之一，其表現方式與木材相近，可使用相同的觀念表現之。藤材與木材最大差異處，在二者原始材料型態的不同，木材有塊材、板材等形狀，而藤材多為線形，沒有木材年輪和兩側木紋曲線連接的問題，但卻有藤條間彎曲接合的問題。因此在表現藤材時須強調藤條間隙之陰影線。本節所討論的木材材質表現，以表現自然木紋紋路者為主，其他的表現方式可參考烤漆、塑膠、布料、皮革等之表現方法加以轉用。綜合前述木紋表現注意事項，將木材材質的表現要點扼要整理如下：

- 應留出適當筆觸，造成自然形狀之木紋效果。
- 筆觸須強勁有力，線條優雅流暢，粗細間隔排置。
- 表現實木時，須注意轉折面木紋紋路的銜接。
- 避免因顏色混濁而使表面變髒、變舊。

木材材質的表現步驟

　　木材的種類和顏色繁多，同一塊木板上亦會呈現深淺不一的木紋顏色，所以要表現出木紋的視覺效果，至少需要準備二支以上同色系的木紋色麥克筆，以及一支同色系深色水溶性色鉛筆。

　　以木製咕咕鐘爲示範例，說明木材材質的表現方法和步驟。

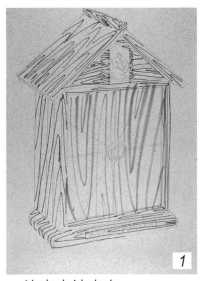

1

2

1. 決定木紋走向：
 • 將細節部位予以省略或加以膠膜保護。
 • 以麥克筆分佈木紋走向（亦可以色鉛筆或簽字筆爲之）。

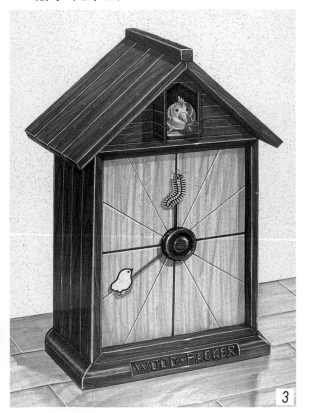

3

2. 製作木紋效果：
 • 以刷塗法塗出色塊。須保留部份淺色木紋色，以增加層次感。
 • 陰暗面以同色或更深色麥克筆再塗一層做出立體感。
 • 用深褐色或黑色色鉛筆快速描繪深色木紋線條。
 • 在深色木紋向光面加以白色色鉛筆線條，以強調木紋縫隙立體感。

3. 細節修飾及前景製作：
 • 用黑、白色鉛筆畫出凹槽線和反光線。
 • 以同色或深色麥克筆表現門、凸字等之陰影。
 • 以黑、白色鉛筆整理報時雞和下方英文字樣。
 • 將小雞時針和大蟲分針圖形貼於適當位置，並加上相襯之陰影。
 • 在咕咕鐘側面略施以白色粉彩，以圭筆點出正面及側面之高反光點。
 • 循前述步驟繪製前景地板。以相同地板色之麥克筆，繪製陰影和咕咕鐘在地板上之倒影。

橡膠

橡膠材質的表現觀念和低反光度之塑膠材質表現法相近，表面顏色明暗趨於一致，沒有太多的反光變化，或反光僅在稜線處隱約出現，可說是相當簡單的材質表現之一。

1 「望遠鏡」學生作品 / 薛承甫
2 「望遠鏡」學生作品 / 林恕立

橡膠材質之表現程序可概分成以下三步驟：

1. 以平塗法或剪貼法繪出物體基色。
2. 視產品顏色屬性，施以薄層粉彩作立體化處理。
 •若產品基色屬淡色系，如白色、黃色、橙色等，以薄層灰色或黑色粉彩做立體化處理；
 •若基色屬深色系，可用白色粉彩修飾明暗，室外產品亦可用淺藍色代替之，使該橡膠材質與環境相融和；
 •基色屬中間色調者，可以黑色、白色粉彩或(和)色鉛筆並用表現之。屬中間色調者之深色粉彩使用量及塗佈面積，通常較淺色為多、為廣。
3. 以黑色和白色色鉛筆修飾邊線、細節及加上反光點，應注意勿使反光亮度過強。

淺基色之立體化表現

1 「球鞋」學生作品 / 謝維庭
2 「滑雪鞋」學生作品 / 陳福信
3 「橡皮艇」學生作品

中基色之立體化表現

1「手提包」學生作品 / 王克民
2「橡皮艇」學生作品 / 趙丹雲
3「拖鞋」學生作品 / 李元嫄

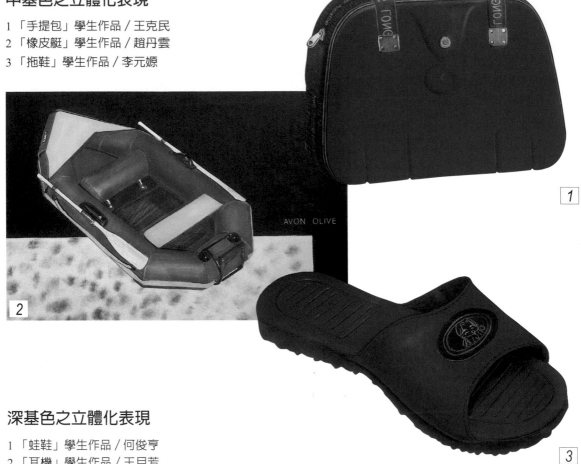

深基色之立體化表現

1「蛙鞋」學生作品 / 何俊亨
2「耳機」學生作品 / 王月芳
3「輪胎」學生作品 / 張仲夫

2

3

由於橡膠材質的表現要點單純，只要能掌握「低明暗對比」之要訣即可充分表現，在此不另做圖示解說該材質之表現步驟。但想藉以下略有瑕疵之學生作品，指出應避免之表現錯誤－反光面之塗佈不勻。

1 因麥克筆平塗不均之表面瑕疵
　「相機」學生作品
2 因白色鉛筆塗佈不勻之表面瑕疵
　「拖鞋」學生作品

1

2

皮革

皮革材質的最大特色，即在其表面皺折質感和不規則的反光變化。和其他材料一樣地，皮革的表面處理亦可被製成許多不同的效果。由於皮革產品在工業設計中所佔的比例並不大，因此不做圖例示範，僅擇其表現重點做扼要說明。根據其特性，皮革材質之表現要點有五：

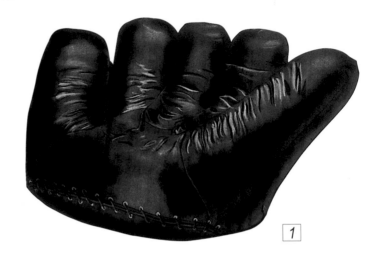

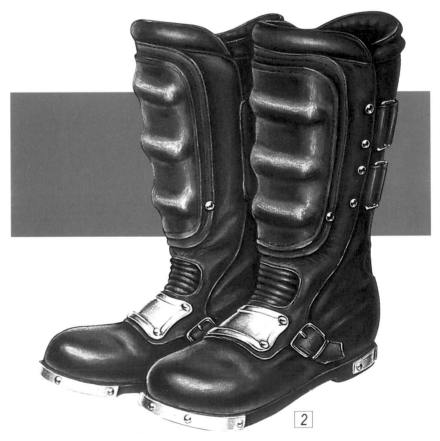

1 「掌形沙發」學生作品／徐嘉君
2 「長桶皮鞋」學生作品／劉慕德

1. 表面反光會有局部的不規則變化

皮革產品難以被製成如塑膠產品般的平整表面造形，所以不甚平整的反光表面，便成爲皮革表現的重要視覺元素之一。

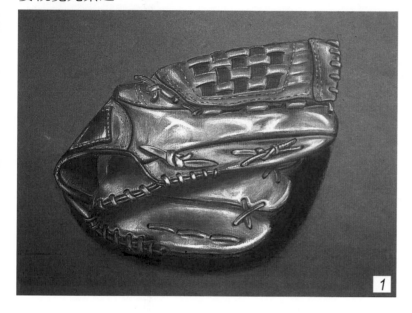

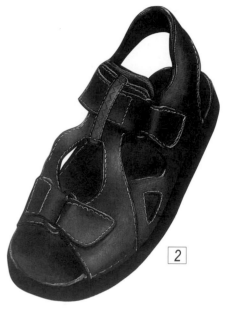

1「棒球手套」學生作品／陳彥宇
2「涼鞋」學生作品／許峰彬

2. 皺折處線條和明暗須柔軟流暢

大部份接觸使用的皮革產品，都具有較柔軟的材料質地，其彎曲皺折線條，亦多是柔軟流暢的線條。曲線變化的明暗表現亦然，除在高度轉折處（如落角）會有高反光出現，否則應避免明暗轉折過劇的情況發生。

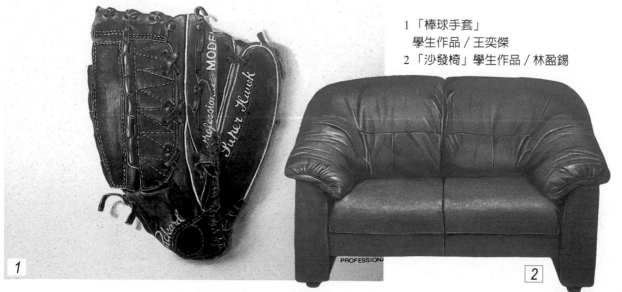

1「棒球手套」
　學生作品／王奕傑
2「沙發椅」學生作品／林盈錫

3. 強調非規律性紋路或質感變化

　　皮革之特殊紋路或質感，可採直接繪製、拓印或破損之方式表現。所謂「破損」之表現方法，係使用衛生紙（或用過之細砂紙）反覆擦磨容易被破壞起毛之紙面（如影印紙），然後施以粉彩做成表面材質模擬。

　　拓印法則是將薄的速繪紙張置於有質感紋路的平面材料之上（如塑膠皮、厚紙板、磁磚等），略加施壓使紙張密合，然後用色鉛筆拓印底層紋路，噴以膠膜保護之後，再以粉彩做出明暗立體。至於直接繪製之表現方法，可參考木紋和布料之表現觀念。

1　拓印底紋
　　「皮夾電視」學生作品／許以恆
2　直接繪製
　　「皮夾」學生作品／曾逸翚
3　破損法
　　「反皮皮鞋」學生作品／蕭俊垠
4　使用紙紋
　　「皮袋」學生作品／李元嫄

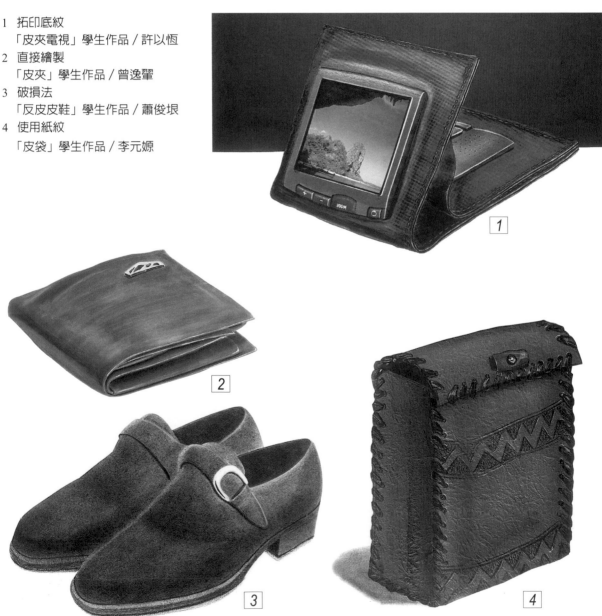

4. 除非施以亮光處理，否則皮革表面顏色明暗不會有 太強的對比

　　皮革表面有許多微小的毛細孔洞，使皮革表面反射光線無法集中，會呈現如橡膠質感般的低反差反光。若將皮革表面打光，則可採用如中反光度或高反光度之塑膠材質表現觀念加以表現。

1 「亮面皮鞋」
　學生作品 / 魏士超
2 「拳擊手套」
　學生作品 / 何明宗

5. 顏色避免混濁，邊線務必分明

　　細部線條之清楚或模糊與否，是區別新、舊產品的一個重要視覺指標。顏色混濁和邊線模糊不清的產品，容易被視為陳舊的產品；缺少明確反光襯托的產品，也容易被認為是舊的產品。若將觀念反轉應用，顏色混濁、邊線模糊和欠缺反光也就成為將產品「老化」的表現要點了。

1 全新
　「皮鞋」學生作品 / 吳俊叡
2 略舊
　「沙發椅」學生作品 / 寸永麟

布料

因多數布料表面反光度偏低，所以在此類材質產品上，很少見到明顯之高反光線或高反光面。雖然工業設計師並沒有很多的機會去從事布料材質產品的設計工作，但是在服飾、鞋類、傢俱、室內設計等類的產品相關設計案例裡，仍有用到布質產品表現之可能性。因此，對該種質料之表現方法，亦須有所基本認識。

1「背包」學生作品 / 趙丹雲
2「布面座椅」學生作品

一般人很容易將布料表現和服裝設計的表現方法聯想在一起，但是二者在基本表現觀念上，卻存有極大之歧異。前者以表現整體造形概念和部份質感使用為主，而後者以產品全貌之真實性描繪為重，本書著重於後者之表現方法介紹。

常見之服裝設計表現方式

1 粉彩繪製
　「男裝」學生作品／黃信智
2 廣告顏料繪製
　「女裝」學生作品／凌玉芳
3 水彩繪製「女裝」學生作品

工業設計之服裝表現方式

1 「披肩套裝」
　學生作品／柯量勝
2 「外套大衣」
　學生作品／薛承甫
3 「長袖夾克」
　學生作品／陳建章

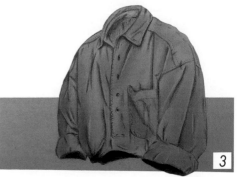

布料材質的種類繁多，如棉、麻、絨、毛、絲、綢、紗、尼龍等，在此不就其各別差異特性做全盤分析，而就其共同表現方法作簡要介紹。

布料與皮革在許多方面具有共通的表現方法特性，例如：局部不規則的表面反光變化、柔軟流暢的皺折變化、應避免顏色混濁所陳現的老舊視感等。二者具有明顯差異視感的部份，以布料之角度分析，計有：布料有規律性的紋路或質感變化、在視感上較為單薄、縐摺形態上之變化較為劇烈，以及明暗對比較強等。

在表現布料材質時，可採用皮革之表現步驟，亦即上基色、作紋樣質感、強調立體感，以及背景製作等程序，在二者特性差異處予以強調，來表現布料的材質特性，其主要表現方法有三：

1. 剪貼法

利用色紙顏色作為表現物基色，然後以黑、白或深色粉彩作立體化處理，剪貼於背景紙上。

1 以白色粉彩作立體化處理
「女用皮包」學生作品／蔡振良
2 以黑色粉彩作立體化處理
「帽子」學生作品／歐世勛

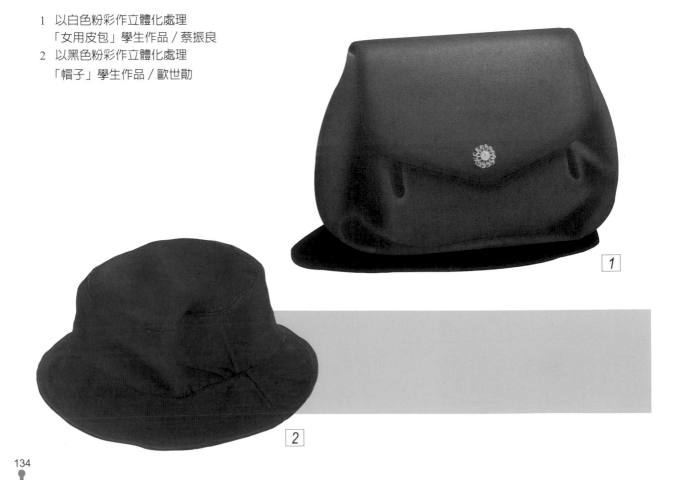

2. 拓印法

利用紙張或媒材之紋路或質感特性，拓印表現布質之紋路。下圖之牛仔褲表現，係直接將真實牛仔褲墊於畫紙之下，然後加以拓印而成。畫筆種類亦不受限於所介紹的麥克筆、色鉛筆和粉彩，小學生經常使用之蠟筆亦可加以有效運用。

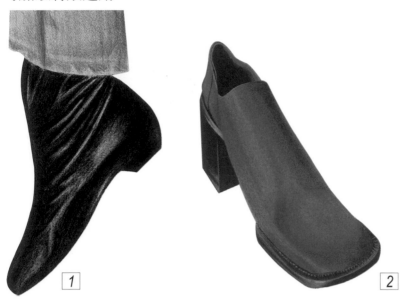

1 蠟筆拓印
　「布鞋」學生作品／許豔森
2 紙質刮擦拓印
　「女用鞋」學生作品

3. 工筆法

在基色上用色鉛筆、麥克筆或粉彩作細緻、工整的立體化處理。

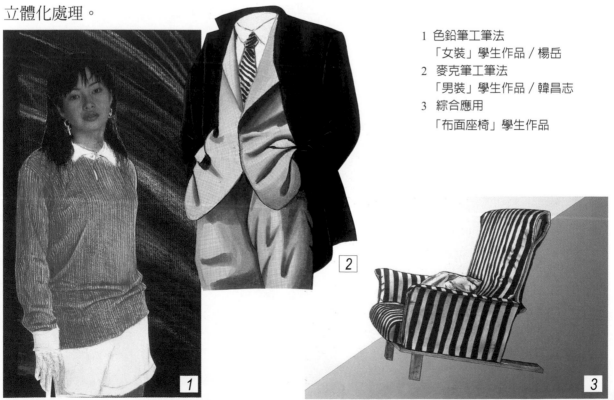

1 色鉛筆工筆法
　「女裝」學生作品／楊岳
2 麥克筆工筆法
　「男裝」學生作品／韓昌志
3 綜合應用
　「布面座椅」學生作品

玻璃

怎麼樣才能使創意構想有玻璃透明的視覺感受？玻璃透明體的表現方法與原則爲何？在表現玻璃材質之前，應先對觀圖者的視覺經驗做成分析。一般人對玻璃材質的視覺認知經驗，可簡要歸納爲九大項，扼要說明如次：

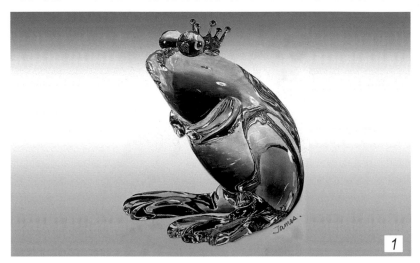

1

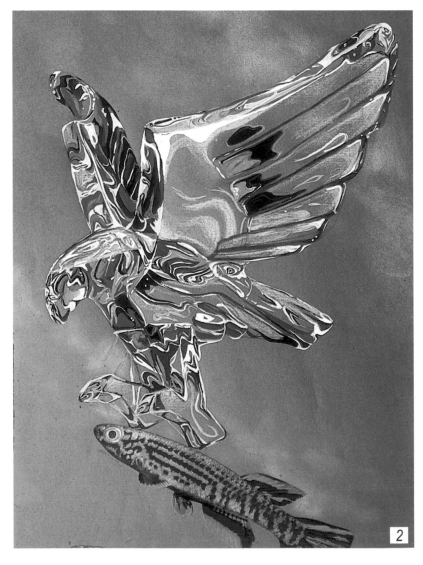

2

1 「玻璃蛙」學生作品／楊岳
2 「玻璃鷹」學生作品／何明宗

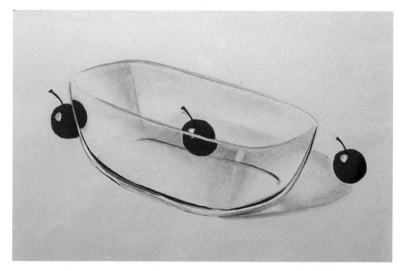

1. 背景物影像變形

　　背景影像之光線，在穿透不同厚度或曲光度的玻璃時，會產生局部影像變形的情況。此種情況最常發生在轉角或與視線近乎平行之轉彎曲面，如曲面玻璃器之兩側。

「玻璃器皿與櫻桃」
學生作品 / 何明宗

2. 會產生壁厚消失的現象

　　由於光滑玻璃表面具良好反光性，使得盛入液體的薄壁玻璃肉厚發生視覺上的「消失」情形。在表現觀念上，可將注入的液體，視為加上玻璃壁厚的另一塊實心玻璃來表現。

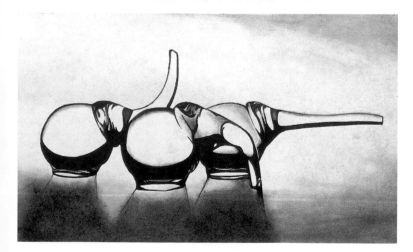

「球形玻璃器」學生作品 / 顏綏倫

3. 厚壁玻璃中有深色線條產生

　　此種現象的形成，與光線在不同玻璃形狀中的反射、折射有關，請讀者多加觀察玻璃器皿在不同光線、環境背景之下的深色線條變化情形。

「玻璃象」學生作品 / 陳福信

4.玻璃壁厚不一

由於玻璃產品特殊的成形方式，使得壁厚不一，導致不同曲光度變化。通常在玻璃器皿的底部和兩側會有較厚的玻璃厚度，即使盛有液體，也不會改變厚壁部份之玻璃顏色。

「玻璃瓶」學生作品 / 陳玉臻

5. 可穿透看見背景景物

因玻璃材質具有高透光性，所以可透視背景物。背景物應被視為表現圖面構成之一部份處理，背景和背景物的反光部份應予優先繪製。

「玻璃鞋」學生作品 / 許浩閣

6. 會產生折射的現象

空氣和玻璃，以及玻璃器皿內的液體介質不同，光線穿過不同介質時，會產生折射的現象，例如插入水中的吸管，看起來有被彎折放大的情形。折射現象同時也是造成背景透視變形的原因之一。

「玻璃花器」學生作品／歐世勛

7. 陰影模糊且有聚焦亮點

由於玻璃具透光性，使得玻璃產品之陰影不再是灰黑色塊，而是柔順模糊的光影組合。玻璃曲光率的改變，使得穿透之陰影光線產生聚光焦點。

「有提把玻璃器」／陸定邦

8. 水面線上亦有反射光線

液體表面張力形成水面邊緣線的圓弧形狀，使曲光率和反光性產生變化，水面線下方將出現深色接線，而水面線上方之向光段則會反射較強之高反光。此外，不透明玻璃或盛有不透明液體之玻璃容器表面反光，其視感與實心非透明體非常相近，可參考實心非透明體之表現方式繪製。

「彩色影印與徒手繪製之酒瓶」
學生作品 / 何明宗

9. 盛水容器會產生透鏡效用

玻璃本身會因厚度之不同而導致曲光率改變。裝了透明液體的玻璃容器，將使玻璃和透明液體結為一體，成為一個染有透明液體顏色的「立體透鏡」。不同的立體透鏡形狀，猶如曲面之鏡片玻璃，具有將背景物做影像放大或縮小的作用。在裝有透明液體玻璃容器背後的影像，會被橫向拉展，影像也會變得模糊。

「雞形玻璃容器」
學生作品 / 劉慕德

根據以上視覺認知經驗，將玻璃材質的表現原則加以歸納如下：

- 構圖時，須將背景物納入。與視線愈平行的玻璃曲面，其背景物愈容易產生變形。
- 應強調玻璃厚度，愈厚者愈易產生高反差光線。玻璃器底部常有高反光出現，在上色之前，應考慮是否留白。
- 上色時，應先畫背景物，再畫前景物。與視線愈平行的曲面玻璃顏色愈深，愈垂直者則愈淺或趨透明。
- 盛液體之薄壁玻璃，有壁厚消失現象，可將之視為由液體加玻璃壁厚所形成之實心玻璃表現。
- 為區分透明液體和玻璃，可用液體傾倒所殘留之氣泡來加以凸顯。
- 陰影中空且邊線模糊，近玻璃品底部處，常會有聚光焦點出現。

由於玻璃產品的透光性、反光性不易想像和掌握，因此初學者除多觀察玻璃材質在不同光線角度、環境背景、內裝液體顏色、表面處理方式等之下的玻璃實物外，亦應時常自我訓練，試著表現一些構想中的簡單立體玻璃造形，由簡而繁地增加玻璃材質表現的複雜度和難度。參考實際玻璃製品繪圖時，應將部份複雜光影變化予以簡化，以完整表達造形質感為要。

由簡而難的玻璃材質表現練習

1 「幾何玻璃容器」
學生作品／王克民
2 「玻璃沙發」
學生作品／蕭念秋
3 「櫻桃冰塊與玻璃杯」
學生作品

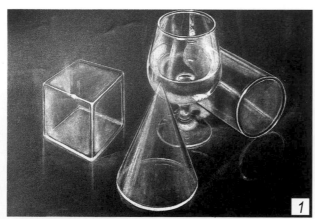

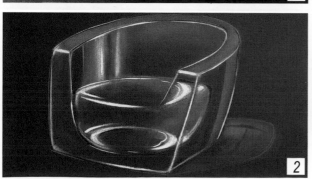

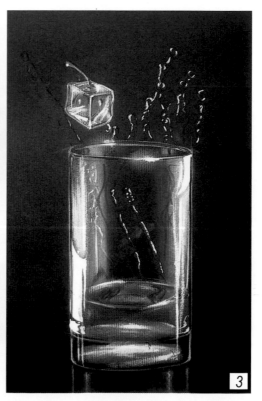

玻璃材質之表現步驟

　　中空透明體之表現，僅須考慮表層及內層之光影變化即可；對於注有透明液體之透明體，則須多加注意中層液體造形之立體變化和光線穿透關係。以下以盛有彩色透明液體之玻璃器為示範例，重點說明玻璃材質之表現步驟。

1. 背景變形處理和液體表現：
 - 繪製背景和經玻璃折射變形之背景色塊。
 - 以彩色麥克筆重點強調液體本色。

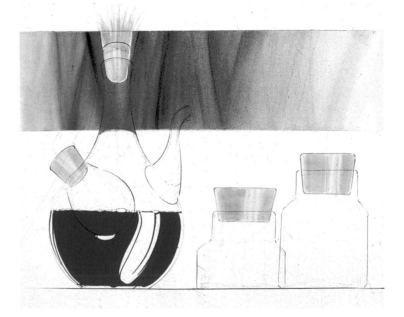

2. 中層和內層光線之掌握：
 - 用灰階麥克筆做液體立體化處理。
 - 施以薄層彩色粉彩表現透光液體部份。
 - 以灰階麥克筆表現內層陰暗面。

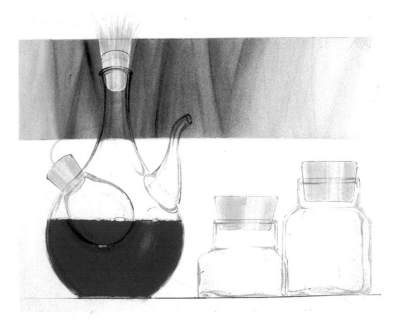

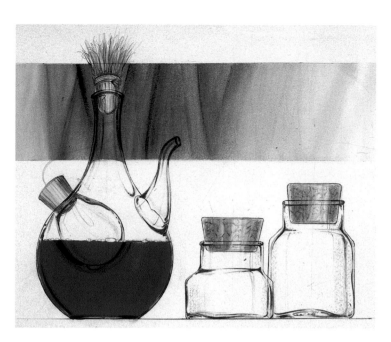

3. 立體化處理：
 • 用黑灰色粉彩或黑色色
 鉛筆突出表層陰暗面。
 • 瓶塞、瓶身、液體氣泡
 之細節修飾。

4. 表層光影表現：
 • 白色廣告顏料點出高反
 光。
 • 以白色粉彩或色鉛筆強
 調表層光亮面。
 • 在玻璃容器的表面施以
 天藍色粉彩以顯現玻璃
 顏色。

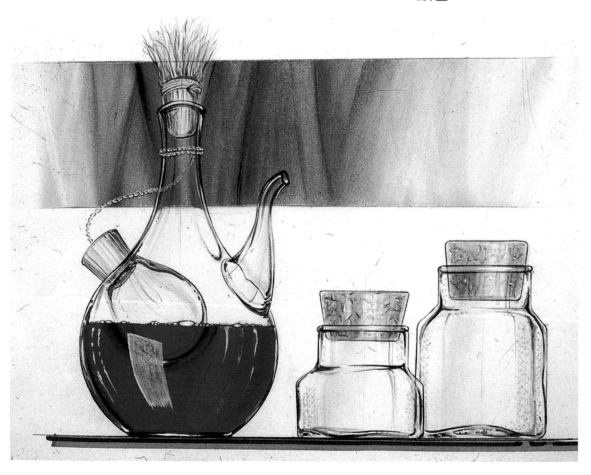

石材

石材的種類眾多，舉凡大理石、玉石、寶石、陶瓷等都屬石材之列，其間之價值差距頗大，透光度和紋路的變化情況亦甚複雜，有不透明者（如花崗岩）、半透明者（如玉石、翡翠）和全透明者（如鑽石）。前述石材中與產品設計關係最密切者，應屬寶石無疑，此點可從外貿協會每年舉辦的珠寶暨鐘錶設計競賽中看出。本節介紹之重心，將放在寶石材質之表現說明之上。

1

2

1「玉葡萄」／陸定邦
2「牛角瓶」／陸定邦

凡有紋路變化之石材，均可採用木紋之表現方法加以描繪。表現圖繪製之基本程序觀念是，先將石材之紋路線條以色鉛筆、鉛字筆或麥克筆加以模擬表示，然後補上基色作成質感變化，之後再按光線明暗分佈，予以立體化處理即可大致完成。

不同石材的紋路表現

1「石柄尖刀」學生作品／廖宏澤
2「石頭與戒指」學生作品／楊岳
3「石材相機」學生作品／魏士超
4「大理石文具座」
　學生作品／林盈錫

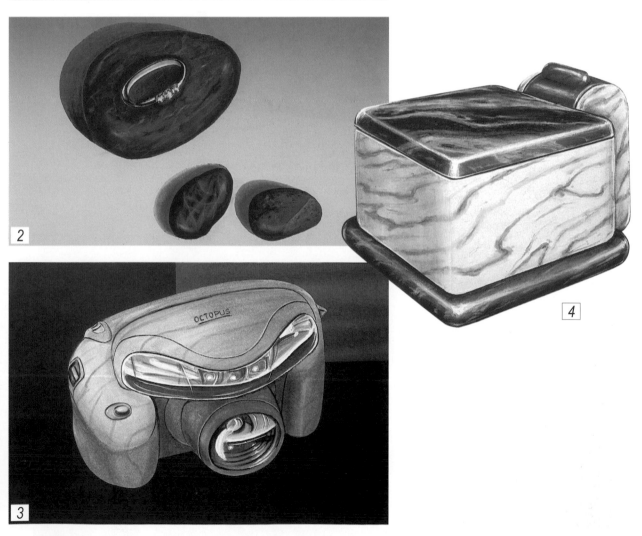

不透明和半透明之石材，在立體化表現之方式上稍有不同：不透明石材因不透光，所以其立體明暗可使用灰階之明暗濃淡（亦即明度）表現；而半透明石材因具半透光性，陰暗面和受光面之間之明暗對比並不明顯，可使用半透明石材本身基色之飽和程度（亦即彩度）來控制立體面塊間的明暗變化，譬如玉器之本色為淺綠色，在暗面之表現上可採加重淺綠色彩度之方式為之，或使用同色系較深之色彩表示陰暗面之轉折，如褐色之於黃色。

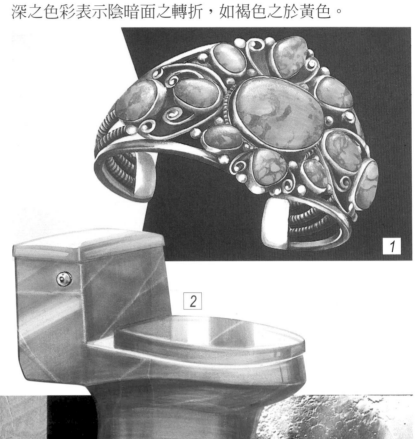

1 「瑪瑙手環」學生作品 / 林芊沂
2 「玉馬桶」學生作品 / 陳必華
3 「裸女雕像」學生作品 / 黃啓瑞

有些石材之質地變化以點狀或其他形狀呈現，可將木紋之線條分佈改以點狀或所屬質地形狀散佈，然後延用木紋之表現方法步驟，即可表達不同的質紋變化了。

非線形紋路分佈的石材表現

1「鉛筆石頭」學生作品／林愈浩
2「麥克筆石珠串」學生作品／廖宏澤
3「粉彩陶壺」學生作品／林家如
4「小提琴」學生作品／薛承甫
5「水泥柱」學生作品／許榮峰

至於透明石材如鑽石、紅寶石等，具有高透光、高曲光、高反光等特性，常產生稜鏡分光之綺麗色彩、明顯之高反差，以及底部影像折射放大等現象。表現時可參考玻璃材質繪製之表現方法，先繪底部之表面反光，然後再畫表層反光之程序畫法。寶石表面切割的形狀與玻璃不同，在底稿構圖時，宜特別注意寶石內層結構的稜線透視，尤其是因寶石曲光特性所產生的折射放大現象，縱使視角看不見寶石底層之切割形狀，但經曲光折射後，底層結構和反光多會在寶石表面中央位置浮現。

1「寶石豹」學生作品／蘇鈺茹
2「鑽石戒指」學生作品／陳惠琳

寶石具有高反光特性，適度之高反光亮點點綴，可增添圖面之生命力及寶石本身之吸引力，可適量加入十字形或米字形之高反光點，以加強視覺焦點的移動和圖面之閃爍性。

1「寶石花」學生作品／張佳詩
2「寶石項鍊」學生作品／蔡達明

綜合上述分析，透明石材之表現要點可歸納整理如下：

- 應注意底層結構在曲光折射後之視覺位置和形狀，並在構圖時予以適當表示。
- 宜選用具透明視感之筆色，並避免使用濁色。
- 明暗反差須拉大，反光色塊形狀與底層、表層面塊造形關係緊密。
- 適量加入高反光點，以加強視覺焦點的移動，以及珠光寶氣的「閃爍」視感。

珍珠係為珠蚌之「結石」，亦可算為半透明石材的一種，常與珠寶玉石搭配裝飾。珍珠基本上屬圓球造形，表現白色珍珠時，可以淺灰色粉彩繪出環境投影之方式表示。若珍珠色澤偏黃或偏紫，則可在繪妥之白色珍珠上，先噴以固定劑保護，然後再施以薄層黃色或紫色粉彩，即可收染色之效。

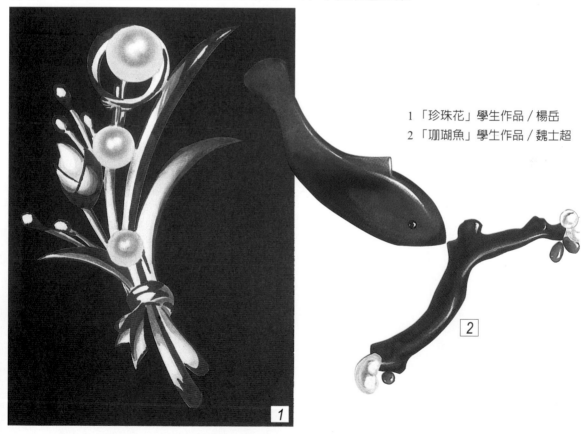

1 「珍珠花」學生作品／楊岳
2 「珊瑚魚」學生作品／魏士超

珠寶玉石產品之設計，首重意境和氣氛之營造，因此亦不可忽略背景製作之重要性，要能使產品的設計理念和巧思，以及使用之方式和場合，為觀圖者所一目了然。有關背景製作之種類與方法，將詳細說明於第七章「背景製作的方法」。

7背景製作的方法

背景之功能與表現原則
背景的形式和方法

　　背景是一種配合性的表現工具，其目的在使表現主體或構想物能夠突出紙面並成為視覺焦點。若將表現圖想像成表演舞台，構想物為主角，背景無疑地就是佈景或道具。

背景之功能與表現原則

背景的基本功能有四：

1. 主題襯托

利用背景的對比或調和突出表現物或主題，使之成為視覺焦點。亦有運用背景以突顯所表現材質者，如透明玻璃利用背景強調其透明材質以及穿透變形的表面造形變化。

2. 細節說明

透過背景的適當運用，以說明設計主題之特點以及強調細節，例如以三面圖做背景，可配合說明表現圖之各面造形比例、尺寸和細節變化；加以文字說明，可將細部特點和操作性造形變化加以描述傳達。

3. 情境示意

將產品使用時的情境和表現主題予以連貫描寫，可分為兩個方向來看，一為產品使用時使用者的情緒描寫，二為產品使用之環境描述。

4. 邊線修飾

此點雖不能算是背景的真正功能，但卻常被運用為提升表現圖畫面品質的重要工具之一，用背景色或背景圖遮去主題物在上色時所造成滲水或毛邊的缺陷。

背景的有效運用，可使表現圖更富戲劇化效果。處理時，應注意以下幾項原則：

* 背景與主題物應有所交集，且多在主題物之後方。
* 儘量避免將主題物置於背景的正中央，使主題物有被背景包圍或隱藏的視感。
* 應使主題物突出於背景物之外，並朝向觀圖者。
* 背景圖之透視須與主題物者相一致，否則易產生矛盾圖形，減損視覺效果。
* 背景顏色須較主題物者柔合，主題物之補色為常用之背景顏色。
* 背景色或背景圖須與主題物有所關連，可將背景物反射或倒影於主題物之上。

1　無背景修飾
　　「香水瓶」學生作品 / 許榮峰
2　有背景襯托
　　「綠玻璃器」學生作品 / 林嘉珍

1

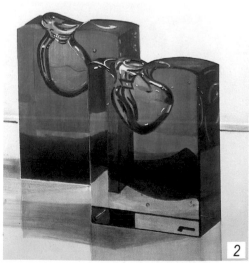

2

背景的形式和方法

背景的分類和表現圖的分類一樣地，會碰到分類角度的問題，不同分類角度會產生不同的分類類型，譬如以畫具分類，可分為麥克筆背景，粉彩背景、貼圖背景、色墨水背景、色鉛筆背景等背景類型；以背景構成元素分析，可得到圖案型、文字型、陰影型、色塊型等不同背景型式。然而，不同畫具又可製作出相近和迥異之背景型式，背景之構成元素亦然，造成背景分類說明上的困擾。在此僅根據背景製作之目的、功能和表現原則，以較鬆散之分類角度，加以歸納整理。背景製作之型式，可概分成十三種類型，其主要製作方法，配合背景型式種類，扼要說明如下：

1. 單色型背景

以單色色紙為背景，用刀筆將主題物割下後黏貼於紙面適當位置即可。可稍飾以單色紙之明暗變化，利用色紙與主題物之對比或反差突顯主題物。

1「沙發」學生作品 / 黃漢鐘
2「休旅車」學生作品 / 陳志明

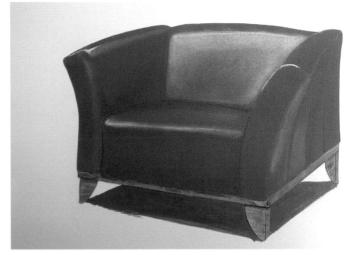

1

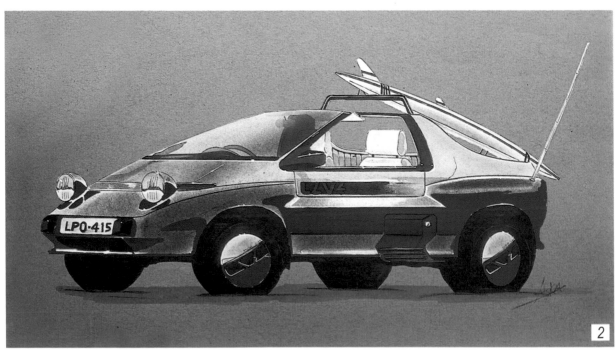

2

2. 陰影型背景

以主題物置放之平面陰影為背景，使之成為視覺導引線或造成對比效果襯托主題物。陰影之顏色不必然為黑灰色，而是與所處平面相關之低明度色彩。

1「玻璃鞋」／陸定邦
2「鑲鑽電扇」／陸定邦

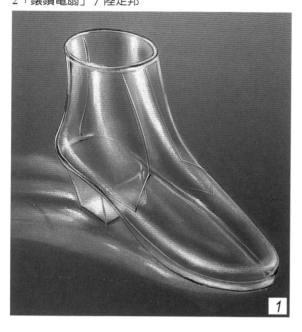

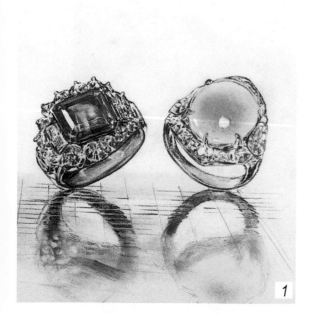

3. 倒影型背景

以主題物在地面上之倒影為背景。底層紙張可為單色或漸層色，倒影可於底紙上繪製完成，亦可於另紙剪貼製作。

1「戒指」學生作品／蕭銘楷
2「手電筒」／陸定邦

4. 色塊型背景

　　以簡單或複合之幾何形色塊所作成之背景。背景色塊之材料可以是具紋路之色紙、網點紙、現成之風景月曆紙，或彩色麥克筆所塗出之色塊等。

1 「削鉛筆機」學生作品 / 薛承甫
2 「香水」學生作品 / 林嘉珍

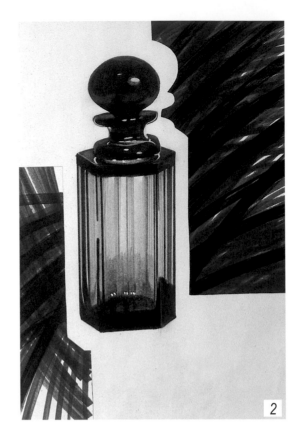

5. 線條型背景

　　以幾何或曲線形狀之線條為主所作成之背景。通常徒手所繪之自然曲線會比由曲線工具所繪之線條具視覺美感。線條繪製應注意其連續性，分段繪製常易導致反效果。

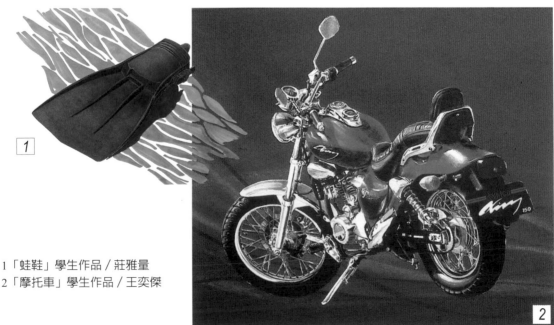

1 「蛙鞋」學生作品 / 莊雅量
2 「摩托車」學生作品 / 王奕傑

1「玻璃瓶」學生作品 / 彭光謙
2「玻璃燈泡」學生作品 / 滿宣易

6. 模糊型背景

　　背景與主題物畫面之間沒有清楚的界線。用粉彩擦塗和以噴槍噴染是爲最常用的製作方式。爲求較佳之效率和效果，可於事前用紙張製作型板，以利背景圖形複製。

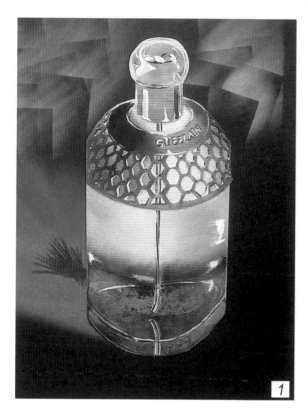

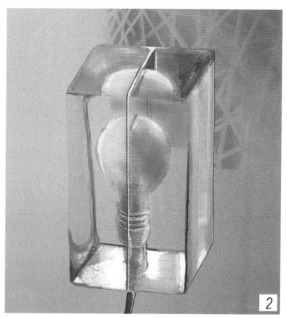

1「機械鴕鳥」學生作品 / 徐嘉君
2「水壺」學生作品 / 陳俊宇

7. 漸層型背景

　　以市售漸層紙或以噴槍或噴漆罐噴染所作成之漸層效果背景。應注意將視線往背景明度較高之一方或光明面引導。圖例中之機械鴕鳥，若面朝淺色背景方向，其視覺效果將更爲良好。

8. 筆觸型背景

　　以刷塗法製作之背景稱之。刷塗之筆觸使
畫面更加活潑生動，刷圖之筆色可為單色或多
色，須避免因混色所造成之濁色反效果，以及背
景色與主題物色相近所造成的圖地不明情況。

1「玻璃瓶」學生作品／彭光謙
2「玻璃燈泡」學生作品／滿宣易

9. 情境型背景

　　以主題物所在之環境、對象或情境、氣氛
等為主題所做成之背景具體描繪。須注意主題物
穿透部份與背景，以及主題物表面反光與背景之
間的關連性。

1「手槍」學生作品／何俊亨
2「電話亭」／陸定邦

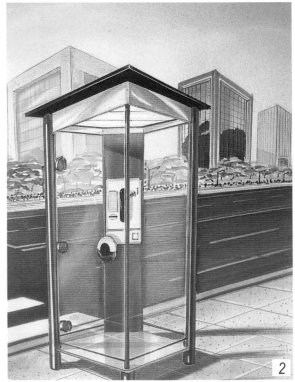

10. 貼圖型背景

　　以主題物相關之現成圖面所做成之背景。在貼圖完成之後,須將主題物之色調加以調整,使之與背景圖面相協調。例如水龍頭主題物上,應局部施以水之藍色反光色彩,使二者相融合。

1「鞋」學生作品／龔青雲
2「水龍頭」學生作品／谷美潔

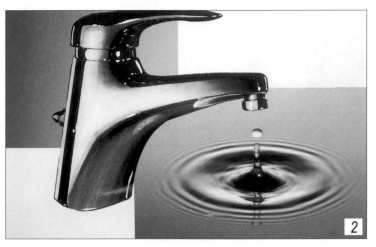

11. 標題型背景

　　以設計作品名稱、公司名稱、公司商標、產品品牌或適以傳達主題意念等之標題文字做成之背景稱之。背景之文字,可以手工繪製,亦可挑選適合之轉印字體轉印,或直接選用產品型錄字樣剪貼。

1「男用香水」學生作品／廖啓發
2「嬰兒車」學生作品／陳必華

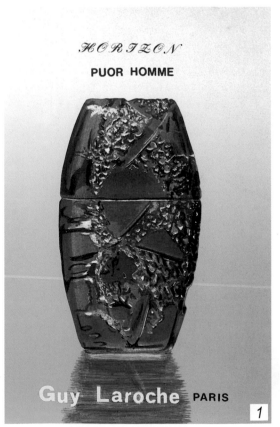

12.多視圖型背景

以主題物的三面投影圖當背景圖案，亦有求圖面說明清晰，而將投影視圖置於主題物透視圖一側，以強調造形對應關係之背景表現方法。

1「望遠鏡」學生作品／劉慕德
2「機車」學生作品／李凱彥

13. 抽象型背景

用以襯托主題物的抽象背景圖案，可採用渲染、塗繪、噴畫等各種方法為之，須注意的是，背景的抽象圖案雖然複雜，但須以不干擾主題物的表現為原則。如果背景製作是採主題物黏貼於背景圖之方式，須注意主題物紙張之透明度，如果會隱約看見底層背景圖的話，在黏貼主題物之前，須於主題物背面噴以白色顏料或貼以白紙，以阻隔背景圖之穿透。噴白色顏料之動作應於切割主題物之前為之，否則容易造成主題物正面被色料噴染之意外情況。

1「電風扇」學生作品／梁韋靖
 將背景紙揉捏成團，然後將其展開平鋪，以噴槍或噴漆罐自某一斜角噴染，待乾燥後，再以平整之重物將之壓平（如置於玻璃板或床墊之下）即得背景圖案。

2 「水上摩托車」學生作品／鮑憶莉
　　將水注入較背景紙張畫面稍大之淺底托盤裡，滴數滴油性染料（如彩色墨水）於水面之上，攪伴水面使之
　　形成波紋，接著將背景紙貼於水面，隨即取出，然後平放陰乾，即得背景圖案。

IS THAT
YOU HAVE TO PARE EVERYTHING DOWN
TO THE BARE NECESSITIES.
AND THERE YOU ARE.
THE CAPTAIN OF A LITTLE BOAT.
WITHOUT A SHELTER.
WITHOUT A PAST.
WITHOUT FUTURE HOPES

3 「手錶」學生作品／何俊亨
　　將水彩均勻灑於（有色）紙面之上，以吹氣或
　　搖晃紙面水彩之方式造成含色料水滴之流動，
　　乾燥壓平後即得背景圖案。

以上僅概略說明不同型式的背景種類及其製作方法，實際應用時，可將上述各類型式加以綜合運用。

1 視覺效果取向之背景形式應用
　「香水」學生作品／黃啓瑞
2 以產品介紹為重之背景形式應用
　「電鑽」學生作品／蔡達明
3 設計競賽導向之背景形式應用
　「手錶」學生作品／蕭銘楷
4 以設計說明為主之背景形式應用
　「機車」學生作品／陳余如

BOOK WATCH

關卷表
○提供書商於發行新書時 配合促銷的紀念表 錶皮可印上該書之封面
○愛書人可將錶皮換成自己愛書的封面 有如把自己珍愛的書戴在手上

The Works of Walt Whitman
The Deathbed Edition in Prose
The Collected Prose
With a Prefatory Note by Malcolm Cowley

3

RS21

實現化繁為簡的夢想
dream of "turning complexity
with the RS-21.

精簡與機能主義的極致
It is the height of simplicity. The
into simplicity" becomes a reality

簡單就開去增減，是最不簡單的事
「超簡」之於 RS-21 是一種信仰，
是一種臻成就形的唯標之美，徹底消弭離徒繁屑，
去探在買是什麼，極致機能是什麼？
包將任任都身上，找到答案

"Simplicity" is the principle behind RS-21.

It is so simple that you cannot add any new feature to it

or subtract any existing feature from it.

It is such a beauty that you simply cannot resist it.

4

參考資料

一、中文資料（依筆劃排列）

1.Mark W. Arends 著，周文盛、蕭有爲等譯，《產品精密描繪》，臺北：六合，1988。

2.王健，《彩色透視表現法》，臺北：北屋，1979。

3.美工圖書社編，《彩色鉛筆技法》，臺北：邯鄲，1991。

4.翁振宇，〈陰影繪製的表現方法〉，《工業設計》62 期，1988，頁 44-147。

5.陸定邦，〈圓柱體與球體之鏡射透視圖法〉，《第六屆設計學術研究成果研討會》，高雄：樹德科大，2001 年 6 月。

6.陸定邦，《構想性表現技法》，臺南：作者自印，1994。

7.清水吉治著，游象平譯，《創造性的麥克筆表現技法》，高雄：古印，1990。

8.黃興儒，《汽車設計 2D 實作班講義》，臺南：國立成功大學／南區工業設計人才培訓暨研究發展中心，1991。

9.劉又升，《設計的表現技法》，臺北：六合，1997。

10.蕭本龍，《產品設計表現技法》，臺北：臺灣時代，1974。

二、西文資料

1.Dick Powell, Presentation techniques, London：MacDonald Orbis,1985.

2.Robert W. Gill, Basic Rendering, London： Thames and Hudson,1991.

國家圖書館出版品預行編目（CIP）資料

創意表現技法／陸定邦、楊彩玲著——四版——
新北市：全華圖書, 2012.06
面；公分

　　ISBN 978-957-21-8607-7（平裝）

　　1.工業設計 2.造型藝術

964.8　　　　　　　　　　　　　101011480

創意表現技法

作　　　者／陸定邦、楊彩玲

發 行 人／陳本源

執行編輯／余麗卿、黃詠靖

出 版 者／全華圖書股份有限公司

郵政帳號／0100836-1號

印 刷 者／宏懋打字印刷股份有限公司

圖書編號／0500803

四版三刷／2015年9月

定　　　價／360元

Ｉ Ｓ Ｂ Ｎ／978-957-21-8607-7

全華圖書／www.chwa.com.tw

全華網路書店 Open Tech／www.opentech.com.tw

若您對書籍內容、排版印刷有任何問題，歡迎來信指導book@chwa.com.tw

臺北總公司（北區營業處）
地址：23671 新北市土城區忠義路21號
電話：(02) 2262-5666
傳真：(02) 6637-3695、6637-3696

南區營業處
地址：80769高雄市三民區應安街12號
電話：(07) 381-1377
傳真：(07) 862-5562

中區營業處
地址：40256 臺中市南區樹義一巷26-1號
電話：(04) 2261-8485
傳真：(04) 3600-9806

歡迎加入 全華會員

● **會員獨享**
會員專購書折扣、紅利積點、生日禮金、不定期優惠活動…等。

● **如何加入會員**
填妥讀者回函卡直接傳真 (02) 2262-0900 或寄回，將由專人協助登入會員資料，待收到 E-MAIL 通知後即可成為會員。

如何購買 全華書籍

1. 網路購書
全華網路書店「http://www.opentech.com.tw」，加入會員購書更便利，並享有紅利積點回饋等各式優惠。

2. 全華門市、全省書局
歡迎至全華門市（新北市土城區忠義路 21 號）或全省各大書局、連鎖書店選購。

3. 來電訂購
(1) 訂購專線：(02) 2262-5666 轉 321-324
(2) 傳真專線：(02) 6637-3696
(3) 郵局劃撥（帳號：0100836-1 戶名：全華圖書股份有限公司）
※ 購書未滿一千元者，酌收運費 70 元。

OpenTech 全華網路書店 .com.tw
全華網路書店 www.opentech.com.tw
E-mail: service@chwa.com.tw

※ 本會員制如有變更則以最新修訂制度為準，造成不便請見諒。

讀者回函卡

填寫日期： / /

姓名： 生日：西元 年 月 日 性別：□男 □女

電話：() 傳真：() 手機：

e-mail：(必填)

通訊處：□□□□□

註：數字零，請用 Φ 表示，數字 1 與英文 L 請另註明並書寫端正，謝謝。

學歷：□博士 □碩士 □大學 □專科 □高中·職

職業：□工程師 □教師 □學生 □軍·公 □其他

學校／公司： 科系／部門：

· 需求書類：

□ A. 電子 □ B. 電機 □ C. 計算機工程 □ D. 資訊 □ E. 機械 □ F. 汽車 □ I. 工管 □ J. 土木

□ K. 化工 □ L. 設計 □ M. 商管 □ N. 日文 □ O. 美容 □ P. 休閒 □ Q. 餐飲 □ B. 其他

· 本次購買圖書為： 書號：

· 您對本書的評價：

封面設計：□非常滿意 □滿意 □尚可 □需改善，請說明

內容表達：□非常滿意 □滿意 □尚可 □需改善，請說明

版面編排：□非常滿意 □滿意 □尚可 □需改善，請說明

印刷品質：□非常滿意 □滿意 □尚可 □需改善，請說明

書籍定價：□非常滿意 □滿意 □尚可 □需改善，請說明

整體評價：請說明

· 您在何處購買本書？

□書局 □網路書店 □書展 □團購 □其他

· 您購買本書的原因？(可複選)

□個人需要 □幫公司採購 □親友推薦 □老師指定之課本 □其他

· 您希望全華以何種方式提供出版訊息及特惠活動？

□電子報 □ DM □廣告 (媒體名稱)

· 您是否上過全華網路書店？ (www.opentech.com.tw)

□是 □否 您的建議

· 您希望全華出版那方面書籍？

· 您希望全華加強那些服務？

～感謝您提供寶貴意見，全華將秉持服務的熱忱，出版更多好書，以饗讀者。

全華網路書店 http://www.opentech.com.tw 客服信箱 service@chwa.com.tw

2011.03 修訂

親愛的讀者：

感謝您對全華圖書的支持與愛護，雖然我們很慎重的處理每一本書，但恐仍有疏漏之處，若您發現本書有任何錯誤，請填寫於勘誤表內寄回，我們將於再版時修正，您的批評與指教是我們進步的原動力，謝謝！

全華圖書 敬上

勘 誤 表

書　號			
頁　數	行　數	書　名	作　者
		錯誤或不當之詞句	建議修改之詞句

我有話要說： (其它之批評與建議，如封面、編排、內容、印刷品質等⋯⋯)